세상에서 제일 즐거운 이야기 그리기

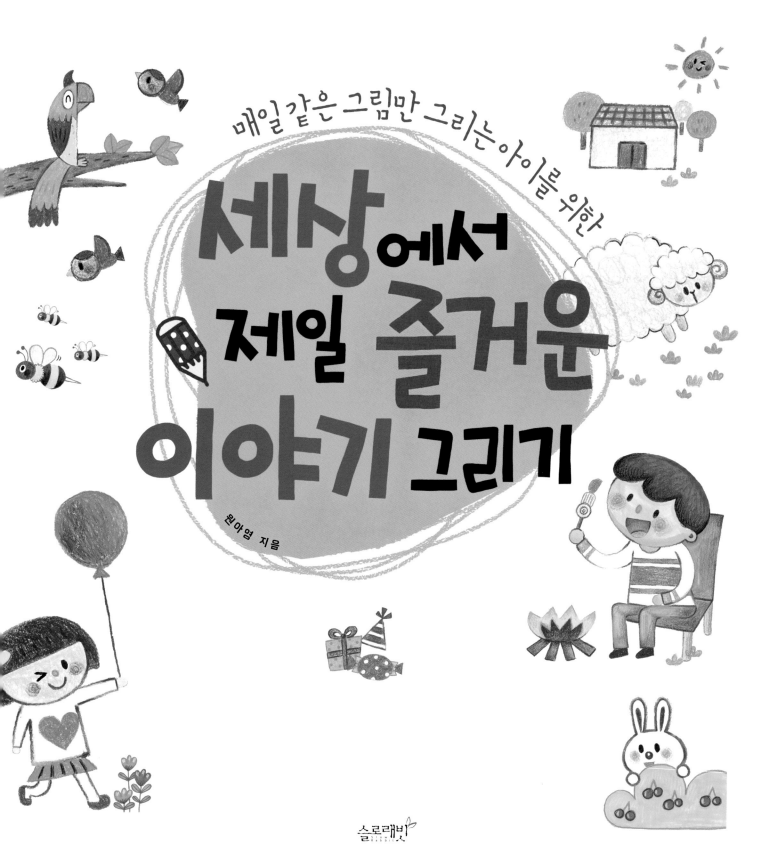

매일 같은 그림만 그리는 아이를 위한

세상에서 제일 즐거운 이야기 그리기

원아영 지음

슬로래빗

차례

part 1 즐거운 하루

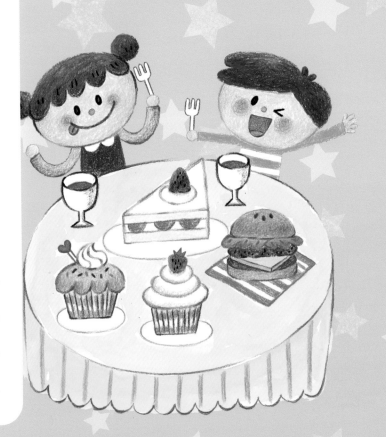

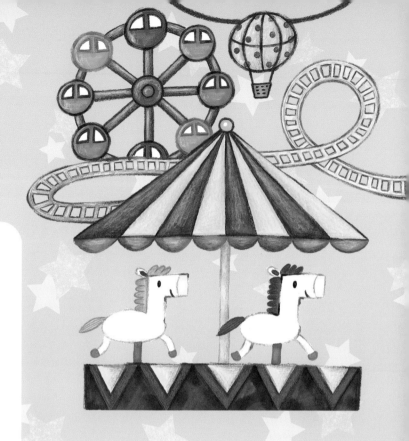

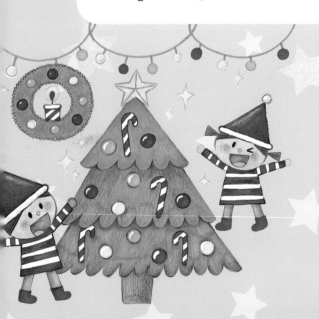

part 3 봄 여름 가을 겨울

part 4 나의 꿈

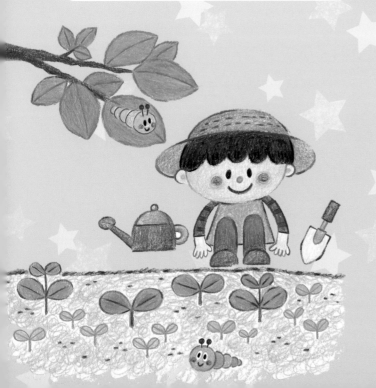

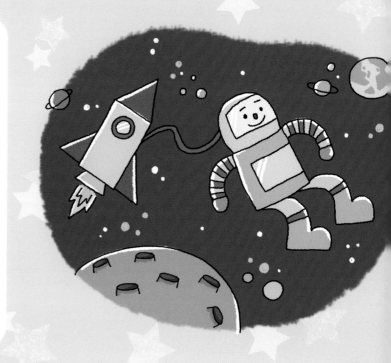

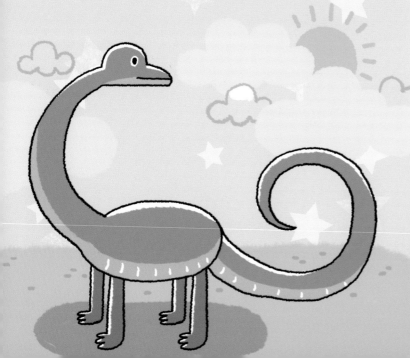

엄마! 이것만은 먼저 알아 두세요.

이 책은 그림에 자신 없거나 매일 같은 그림만 그리는 아이들이 더욱 쉽고 다양하게 그림을 그릴 수 있도록 돕는 책이에요. 쉽게 그리다 보면 자신감이 생기고, 단편적인 그림에서 주변 배경을 포함한 그림으로 자연스럽게 확장되면서 성취감을 느낄 수 있습니다.

그림 그리기는 공부가 아니라 놀이입니다

여러 학자에 의하면 놀이란 '자발적이고 재미있으며 그 자체가 목적이 되는' 행위라고 합니다. 유아에서 초등 저학년까지의 아이들에게는 모든 것이 놀이처럼 즐거워야 해요. 그날그날의 경험과 감정에 따라 자유롭게 주제를 선택해서 그리며 마음껏 놀도록 해 주세요.

이 책의 그림이 정답은 아닙니다

같은 가방도, 놀이터마다 있는 미끄럼틀도 모양이 천차만별이지요? 책 속에는 보편적인 모습만 나와 있으니, 실제 주변에서 접한 모습으로 더욱 구체화하면 좋겠지요. 또한, 아이의 신체적, 인지적 발달 상황과 감정에 따라 형태와 색이 다양하게 나타날 수 있으니 똑같이 그리기를 강요하지 마세요.

즐겁게 그린 그림이 가장 좋은 그림입니다

잘 그렸다고 해서 좋은 그림일까요? 아니에요. 즐겁게 그렸다면 그것이 가장 좋은 그림입니다. 사물에 대한 고정관념이 깊이 박혀 있는 어른의 잣대로 아이들의 그림을 평가하지 마세요. 아이들의 자유로운 표현 욕구를 꺾고, 나아가 상상력과 창의력의 싹을 시들게 할 수도 있답니다. 엄마들이 해야 할 것은 '그림 도구 준비'와 '아낌없는 칭찬'뿐이랍니다!

다양하게 활용할 수 있습니다

아이가 아직 어리면 엄마표 색칠놀이 도안으로 활용할 수 있어요. 편지나 카드를 쓸 때 직접 그린 그림을 곁들여도 좋겠지요. 아이의 그림을 클리어 파일에 모아 세상에서 단 하나뿐인 그림책을 만들어 보세요. 그걸로 엄마표 잠자리 동화를 들려주면 어떨까요? 이것들은 모두 〈세상에서 제일 쉬운 그림 그리기〉를 먼저 접한 엄마들의 실제 사례랍니다.

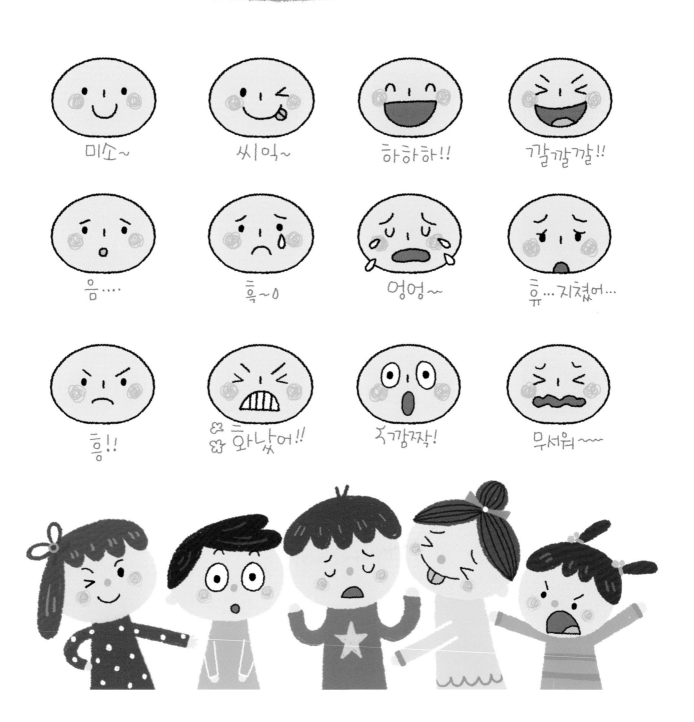

미소~

씨익~

하하하!!

깔깔깔!!

음....

흑~0

엉엉~

휴... 지쳤어...

흥!!

& 화났어!!

국 깜짝!

무서워~~~

머리 모양 그리기

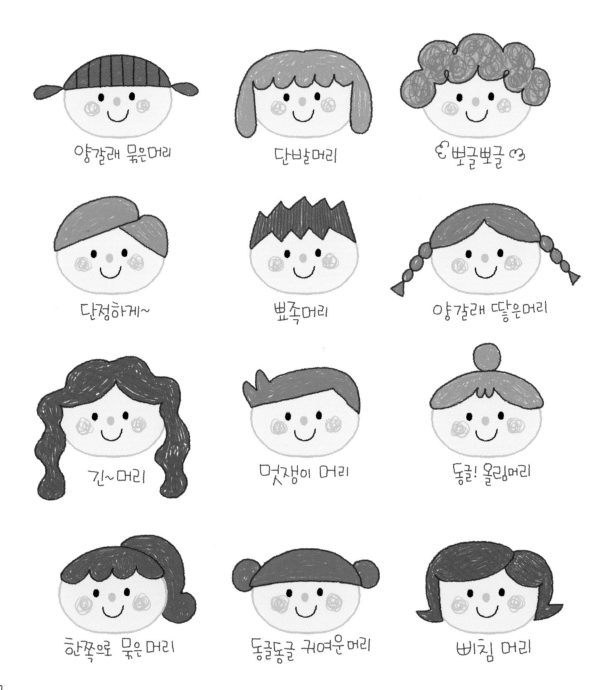

양갈래 묶은머리

단발머리

뽀글뽀글

단정하게~

뾰족머리

양갈래 땋은머리

긴~머리

멋쟁이 머리

동글! 올림머리

한쪽으로 묶은 머리

동글동글 귀여운 머리

삐침 머리

팔 다리 동작 그리기

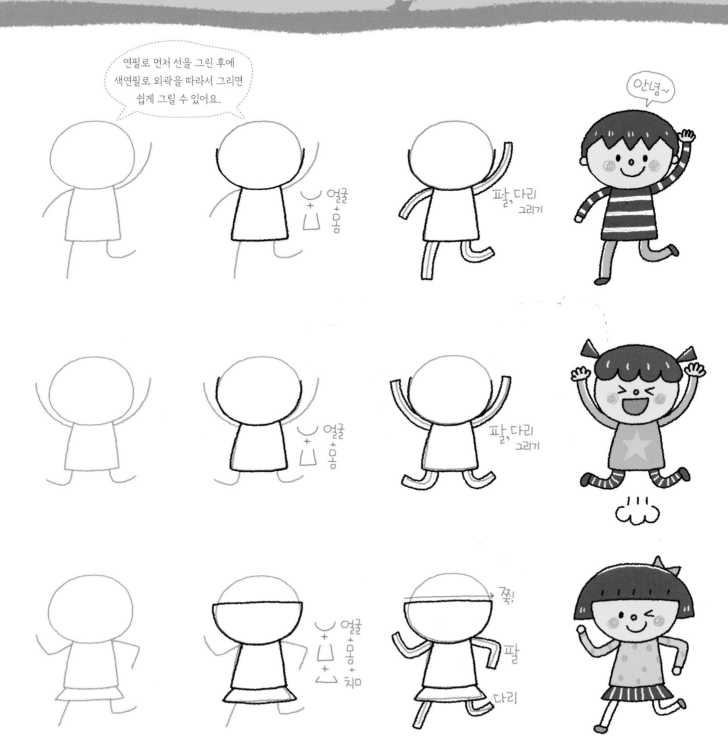

연필로 먼저 선을 그린 후에 색연필로 외곽을 따라서 그리면 쉽게 그릴 수 있어요.

안녕~

얼굴 + 몸

팔, 다리 그리기

얼굴 + 몸

팔, 다리 그리기

얼굴 + 몸 + 치마

쭉!

팔

다리

옆모습 그리기

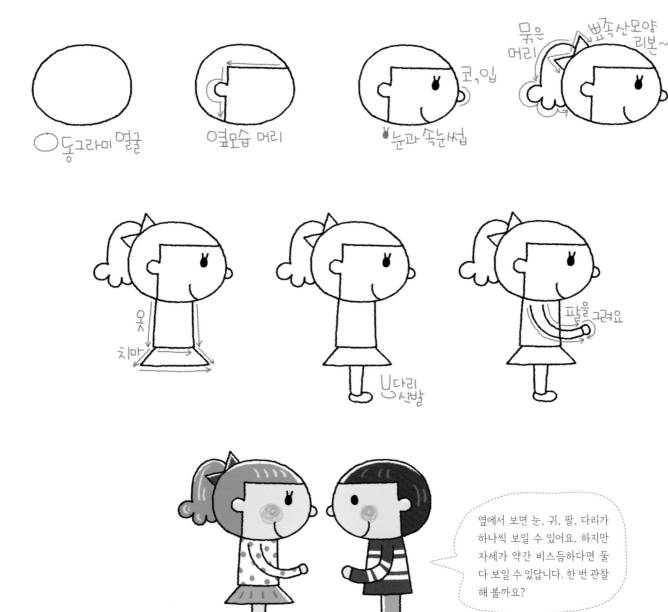

동그라미 얼굴

옆모습 머리

코, 입
눈과 속눈썹

묶은 머리
뾰족산모양 리본~

옷
지마

밑다리
신발

팔을 그려요

옆에서 보면 눈, 귀, 팔, 다리가 하나씩 보일 수 있어요. 하지만 자세가 약간 비스듬하다면 둘 다 보일 수 있답니다. 한 번 관찰해 볼까요?

날씨 그리기

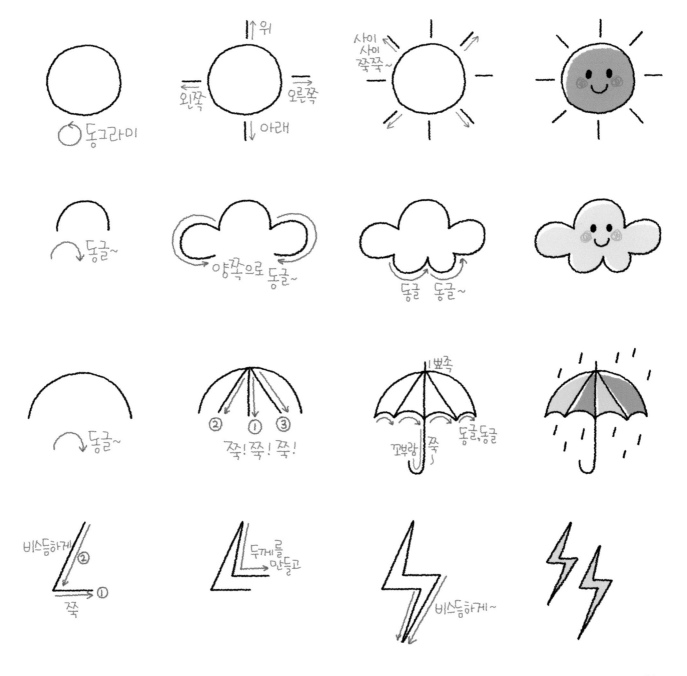

동그라미

위
왼쪽 오른쪽
아래

사이
사이
쭉쭉~

동글~

양쪽으로 동글~

동글 동글~

동글~

② ①
쭉! 쭉! 쭉!

뾰족
꼬부랑 쭉~ 동글,동글

비스듬하게 ②
① 쭉

두께를 만들고

비스듬하게~

part 1

즐거운 하루

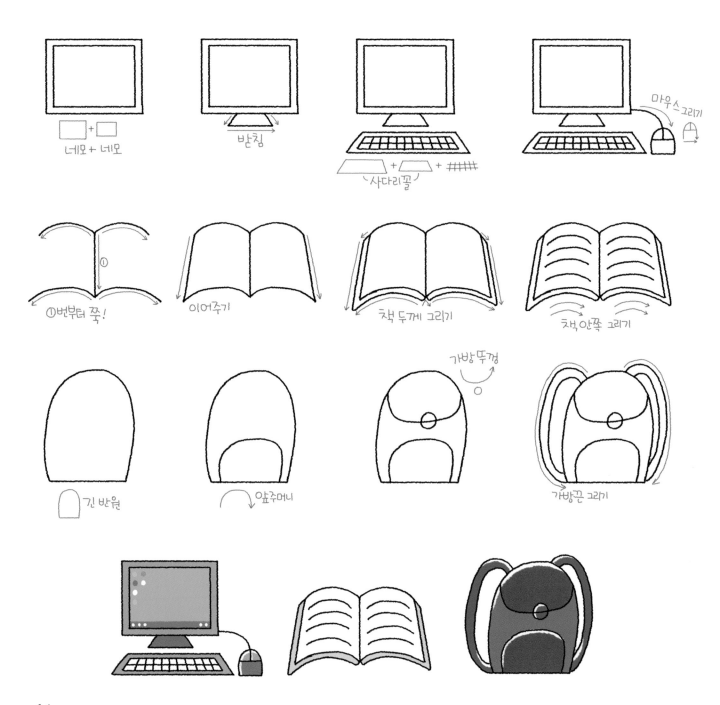

네모 + 네모

반침

사다리꼴

마우스 그리기

①번부터 쭉!

이어주기

책 두께 그리기

책 안쪽 그리기

긴 반원

앞주머니

가방뚜껑

가방끈 그리기

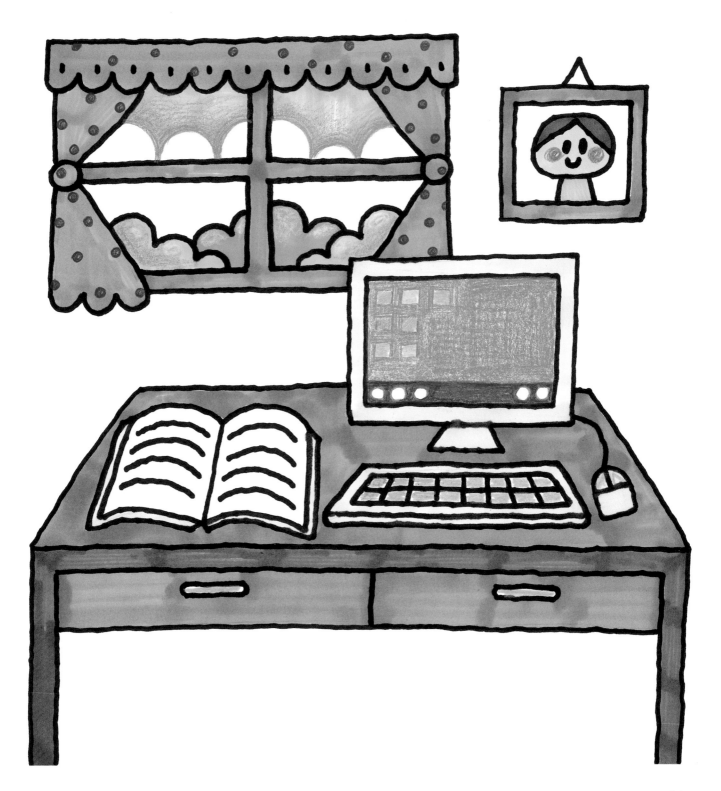

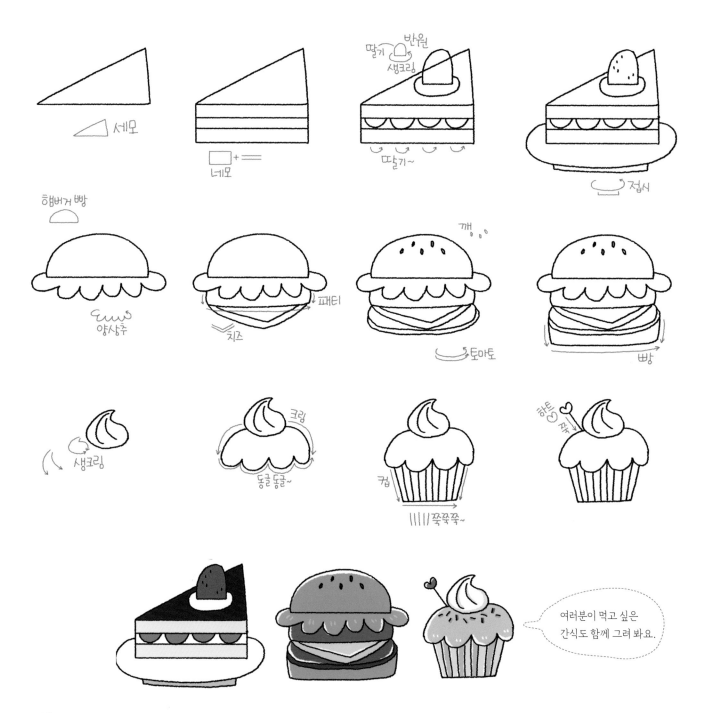

세모

네모 + ▭

딸기 / 반원 / 생크림

딸기~

접시

햄버거 빵

양상추

치즈 / 패티

깨 / 토마토

빵

생크림

크림 / 동글 동글~

컵 / ||||| 쭉쭉쭉~

하트 / 쭉

여러분이 먹고 싶은 간식도 함께 그려 봐요.

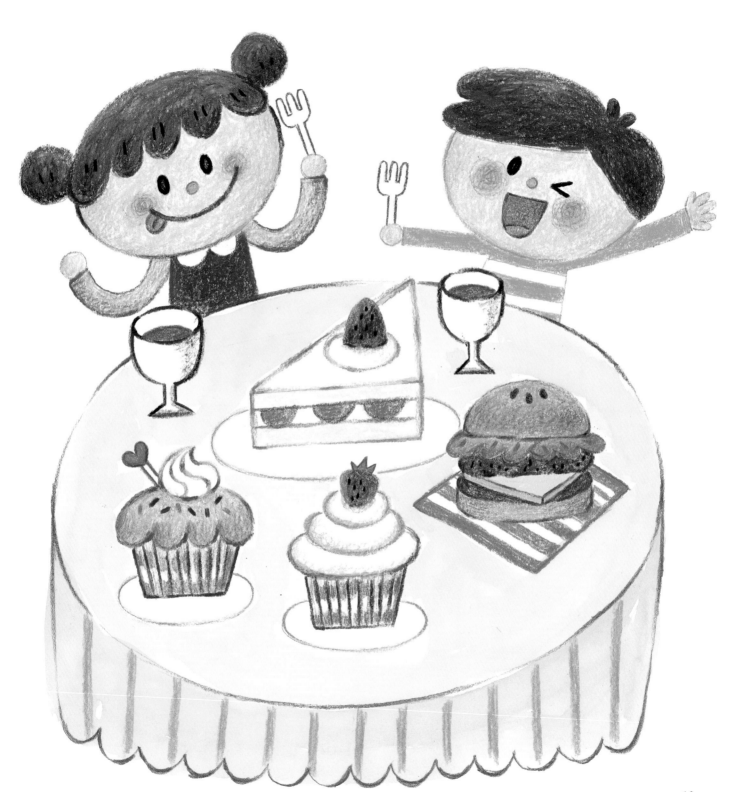

뽀드득 뽀드득, 목욕은 즐거워

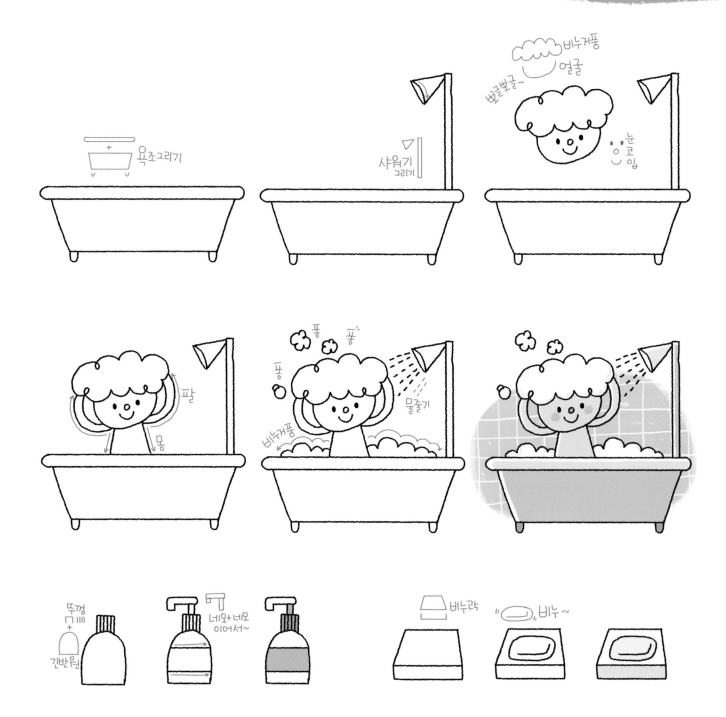

욕조그리기

샤워기
그리기

보글보글~ 비누거품
얼굴

눈
코
입

팔

몸

퐁
퐁
퐁

비누거품

물줄기

뚜껑
ㄱ ㅃ
+
긴반원

네모+네모
이어서~

비누곽

"비누~

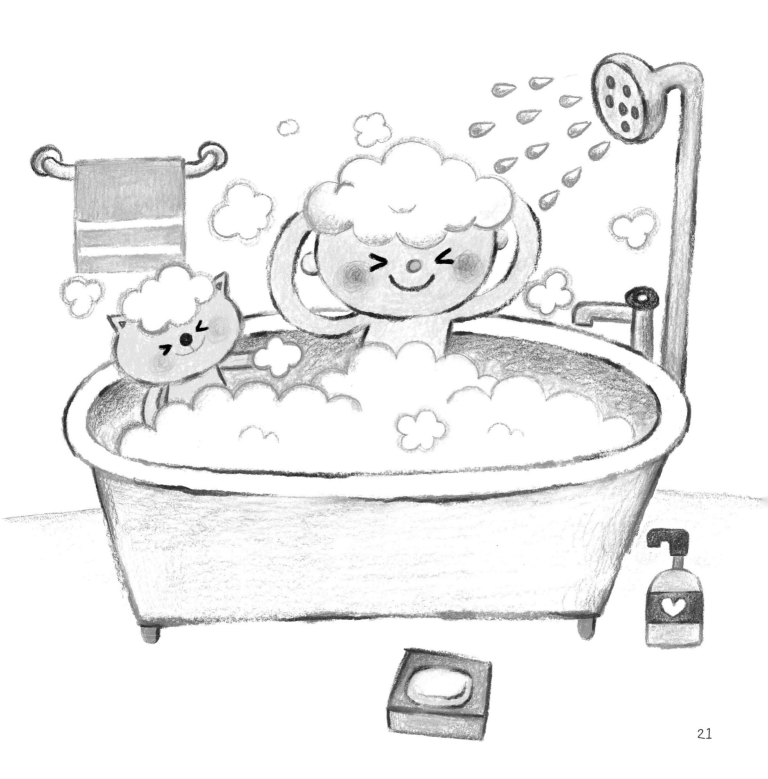

톡! 톡! 배드민턴은 내가 최고야!

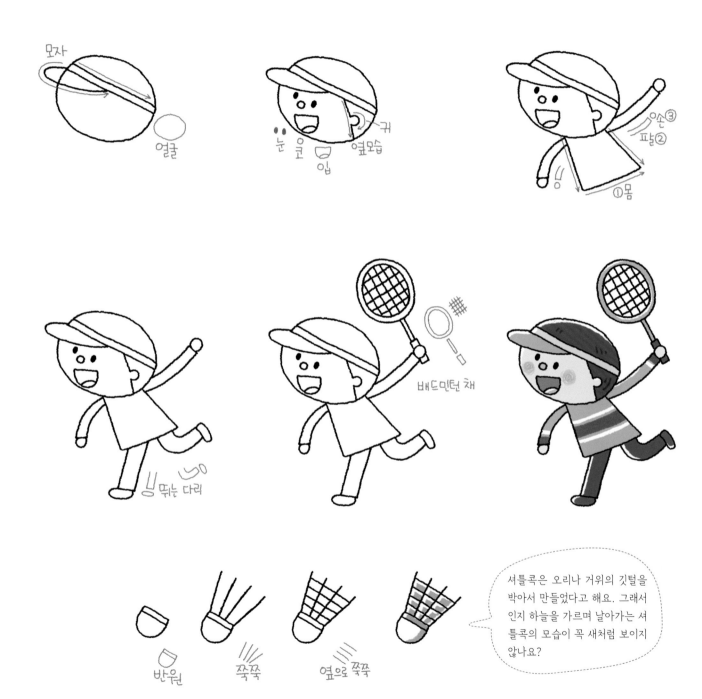

모자

얼굴

눈 코 입 옆모습 귀

①몸 팔② 손③

뛰는 다리

배드민턴 채

반원 쭉쭉 옆으로 쭉쭉

셔틀콕은 오리나 거위의 깃털을 박아서 만들었다고 해요. 그래서 인지 하늘을 가르며 날아가는 셔틀콕의 모습이 꼭 새처럼 보이지 않나요?

22

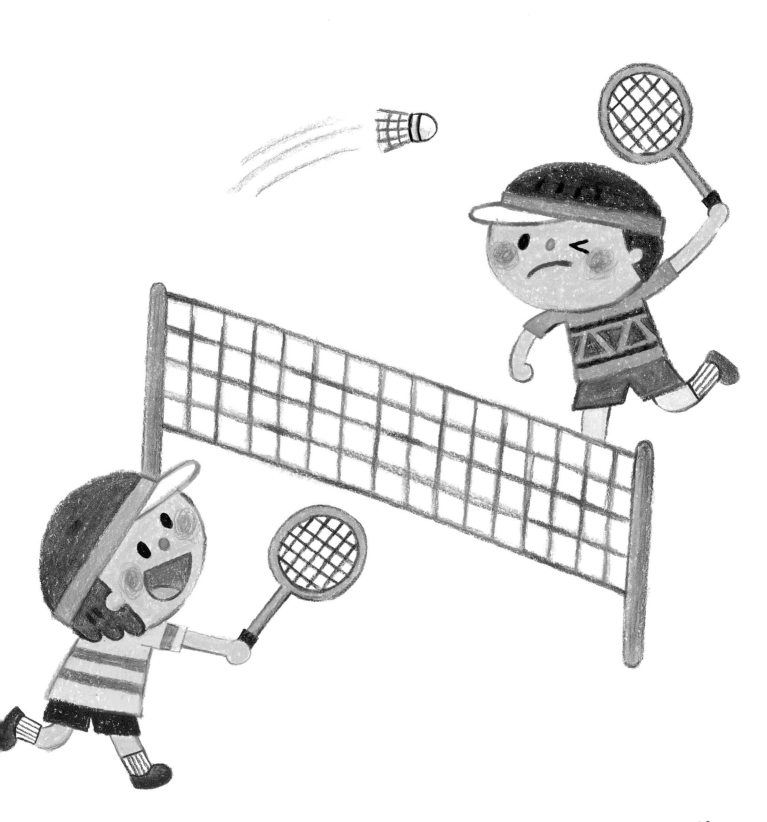

훌라후프 돌리고, 줄넘기 하고

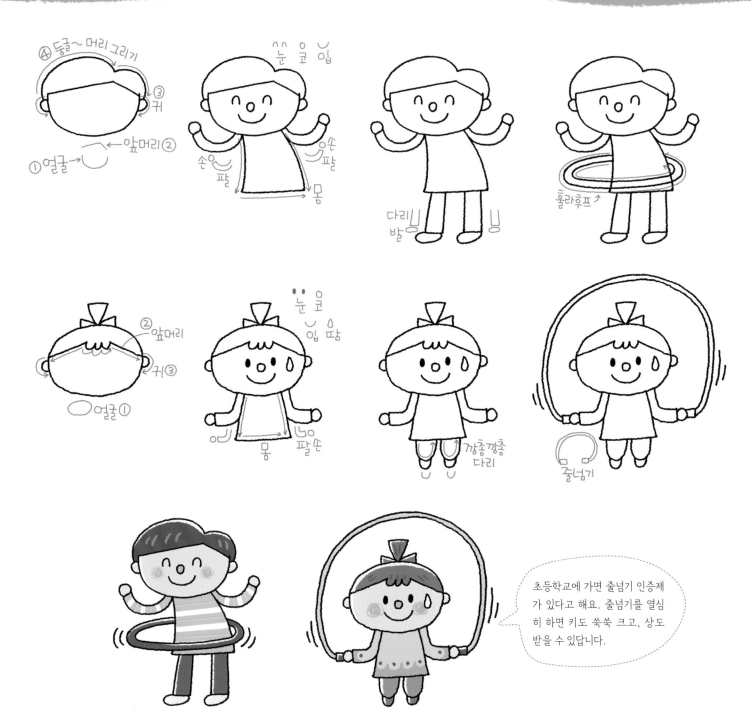

④ 둥글~ 머리 그리기
③ 귀
② 앞머리
① 얼굴

눈 코 입
손 팔
손 팔
몸
다리
발

훌라후프 ↑

② 앞머리
③ 귀
① 얼굴

눈 코 입 땀
몸
팔 손

깡총깡총
다리

줄넘기

초등학교에 가면 줄넘기 인증제가 있다고 해요. 줄넘기를 열심히 하면 키도 쑥쑥 크고, 상도 받을 수 있답니다.

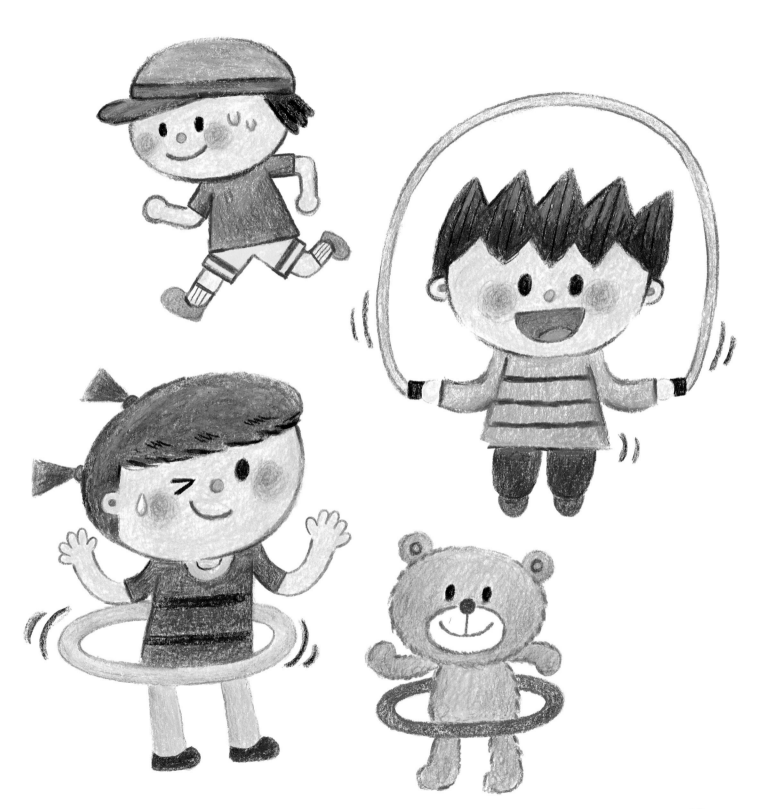

놀이터는 우리들의 천국

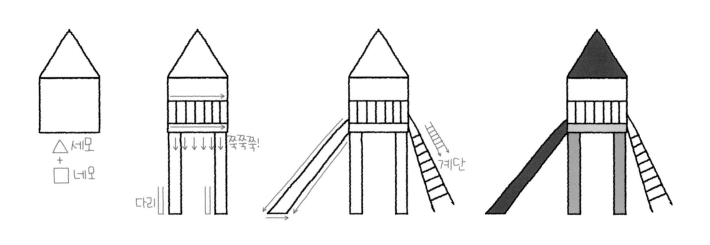

△ 세모
+
□ 네모

다리

쭉쭉쭉!

계단

긴네모

다리

그네

+ 긴네모
△ 세모

손잡이

받침

우리 동네 풍경 그리기

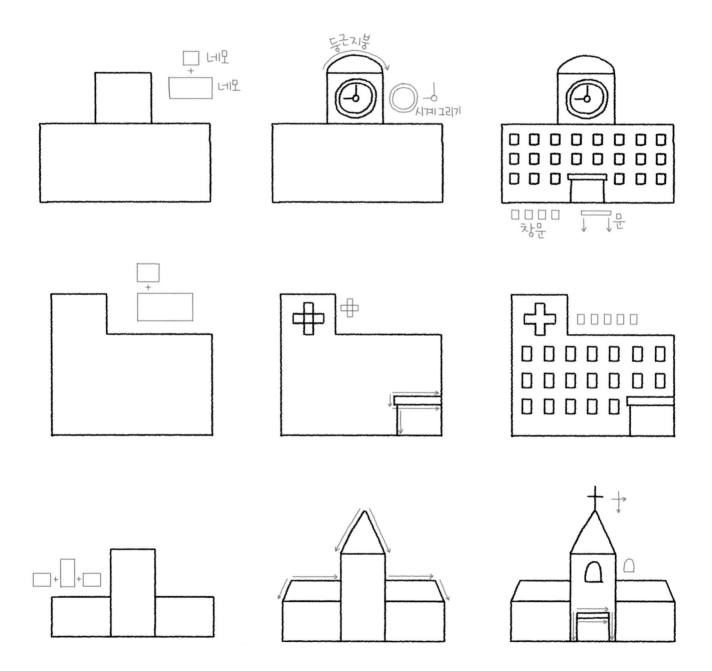

□ 네모
+
▭ 네모

둥근지붕

시계 그리기

□ □ □ □ 창문
↓ ↓ 문

28

우리 동네 풍경 그리기

사다리꼴
동글동글~

ㅋ 컵 그리기

쭉쭉~네모

문

화분 그리기

간판

원
사다리꼴

커피아핫초코
손잡이

컵받침

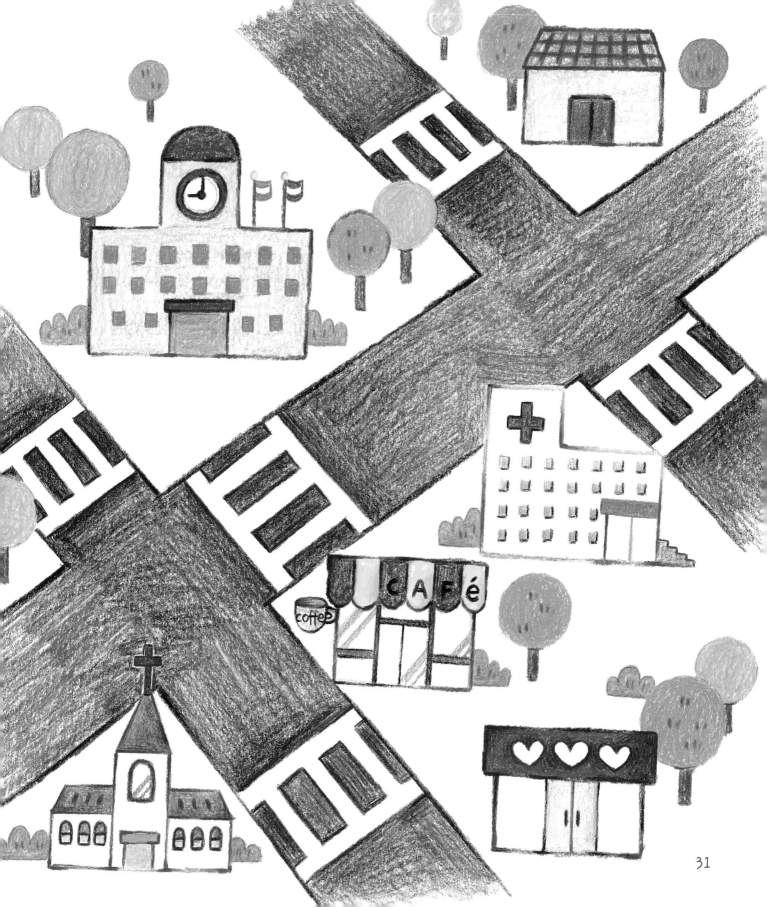

오늘은 장 보러 가는 날

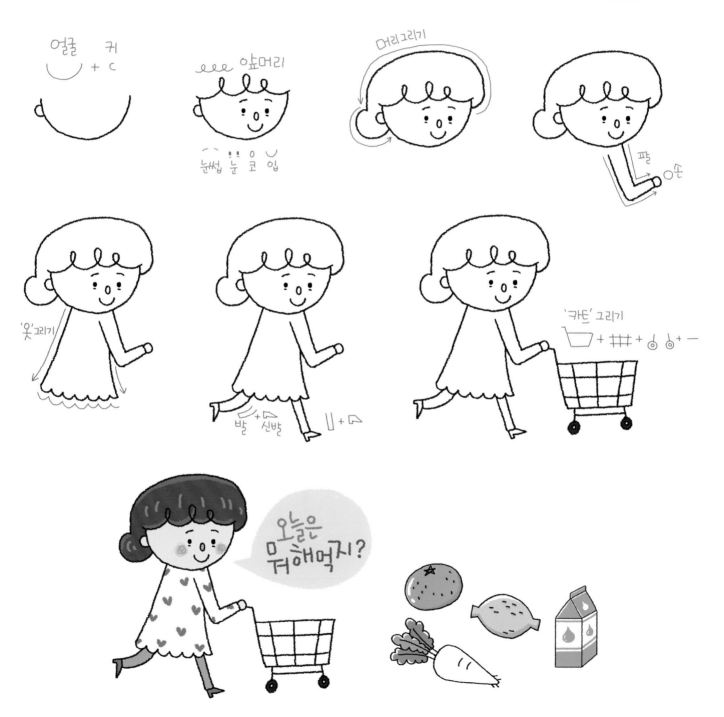

얼굴 귀
+ ㄷ

앞머리
눈썹 눈 코 입

머리그리기

팔
손

'옷'그리기

발 + 신발
ㅣㅣ + ㅅ

'카트' 그리기

오늘은
머 해먹지?

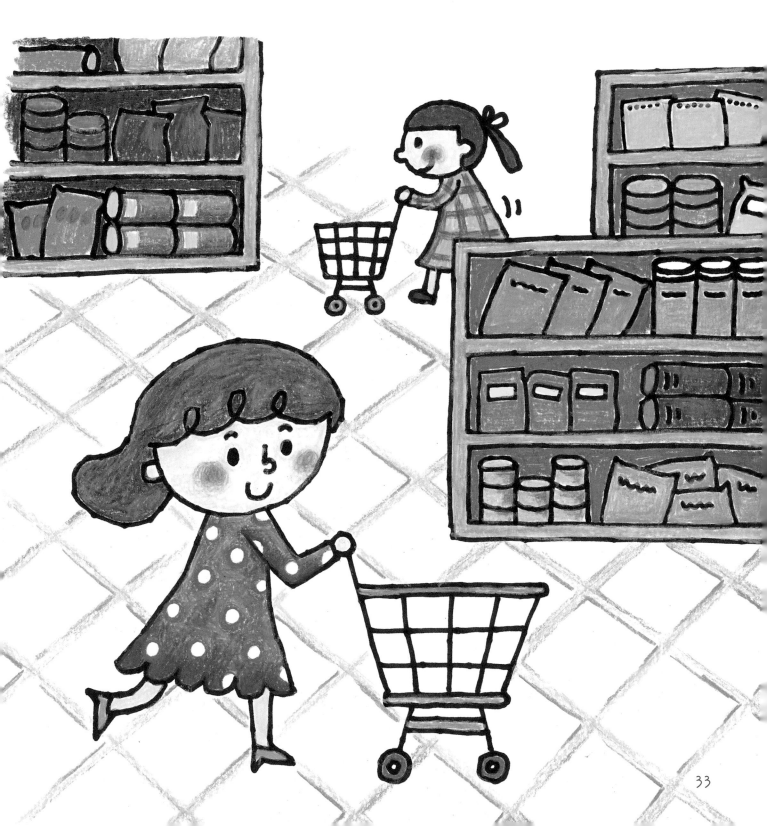

part 2

소중한 추억

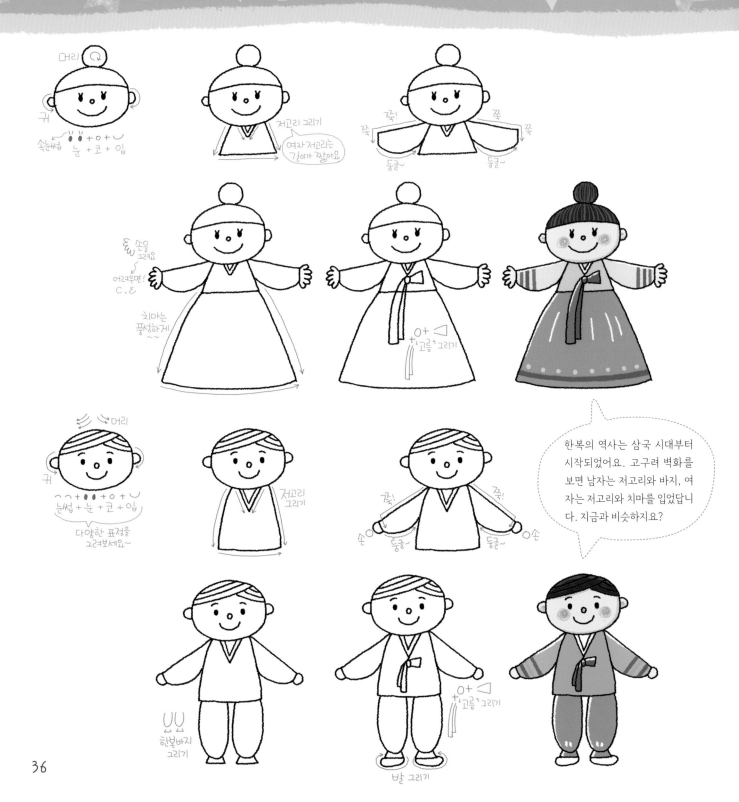

머리

귀

속눈썹 눈 + 코 + 입

저고리 그리기

여자 저고리는 길이가 짧아요

쭉! 쭉!

둥글~ 둥글~

손을 그려요

어려우면!

치마는 풍성하게 ~~

ㅇ + ◁ '고름' 그리기

한복의 역사는 삼국 시대부터 시작되었어요. 고구려 벽화를 보면 남자는 저고리와 바지, 여자는 저고리와 치마를 입었답니다. 지금과 비슷하지요?

머리

귀

눈썹 + 눈 + 코 + 입

다양한 표정을 그려보세요~

저고리 그리기

쭉! 쭉!

손 둥글~ 둥글~ 손

한복바지 그리기

ㅇ + ◁ '고름' 그리기

발 그리기

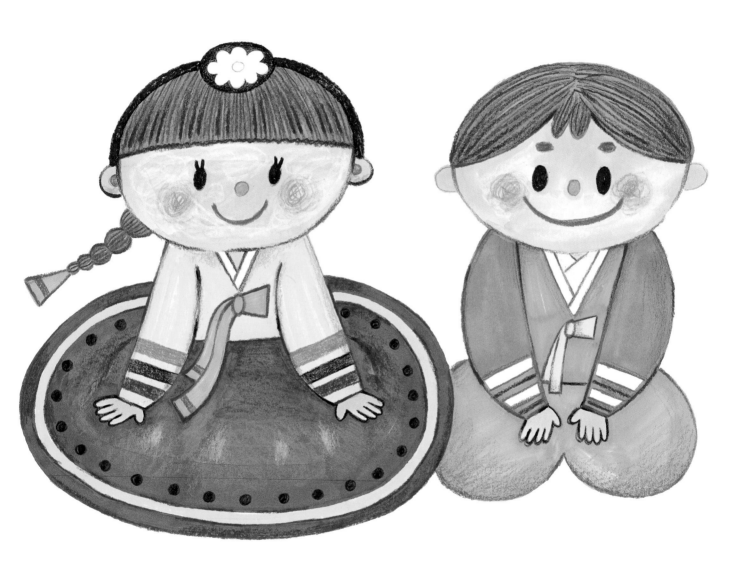

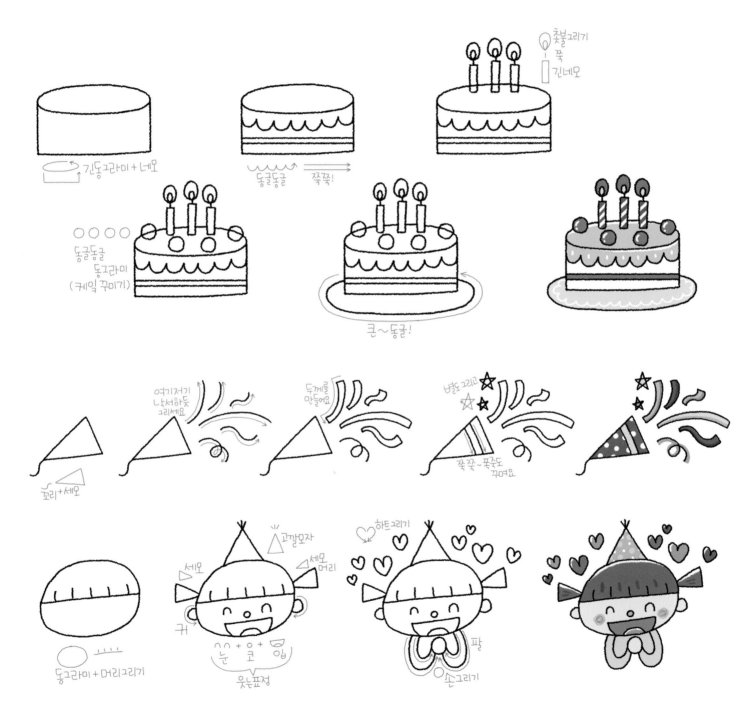

촛불그리기
쑥
긴네모

긴동그라미 + 네모

동글동글 쭉쭉!

동글동글
동그라미
(케익 꾸미기)

큰~동글!

꼬리+세모

여기저기
낙서하듯
그리세요

두께를
만들어요

별도 그리고

쭉쭉~ 폭죽도
꾸며요

동그라미 + 머리그리기

세모

세모머리

귀

ᄉᄉ + ㅇ + 입
눈 코 입
웃는표정

하트그리기

팔

손그리기

꼬깔모자

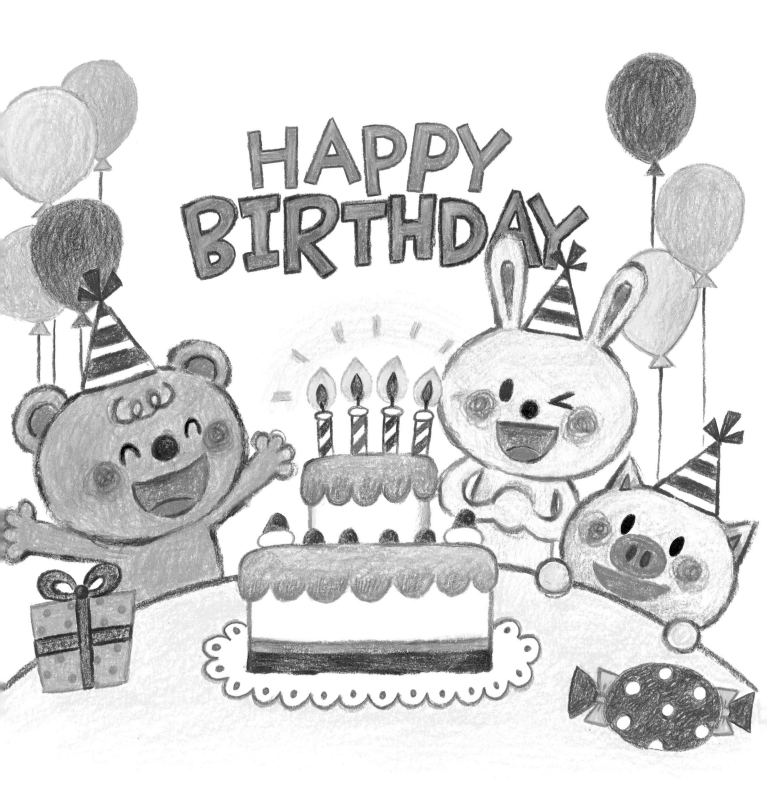

감사의 마음을 전하는 꽃, 카네이션

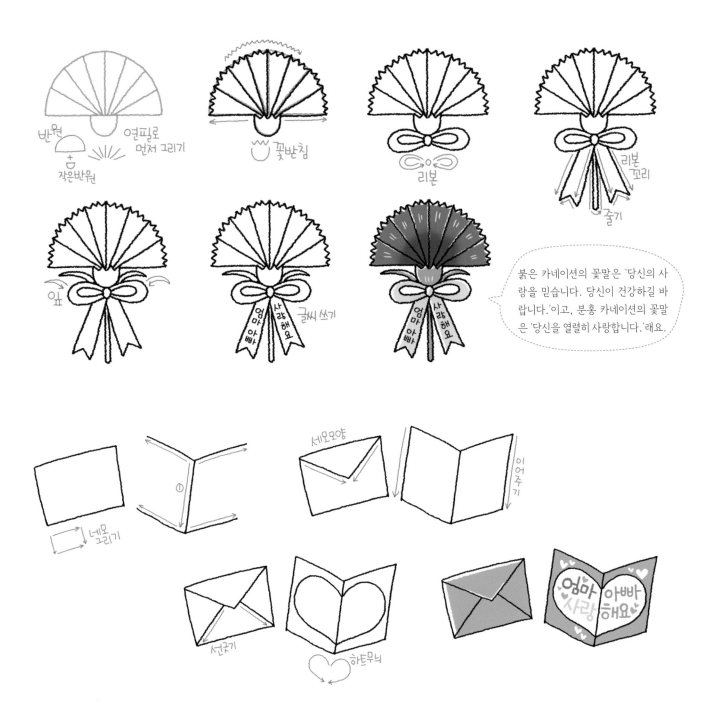

반원
＋
작은반원
연필로 먼저 그리기

꽃받침

리본

리본 꼬리
줄기

앞

사랑해요
엄마아빠
글씨 쓰기

붉은 카네이션의 꽃말은 '당신의 사랑을 믿습니다. 당신이 건강하길 바랍니다.'이고, 분홍 카네이션의 꽃말은 '당신을 열렬히 사랑합니다.'래요.

네모 그리기

①

세모모양

이어주기

선긋기

하트무늬

엄마 아빠 사랑해요

냠냠 냠냠 맛있는 소풍 음식

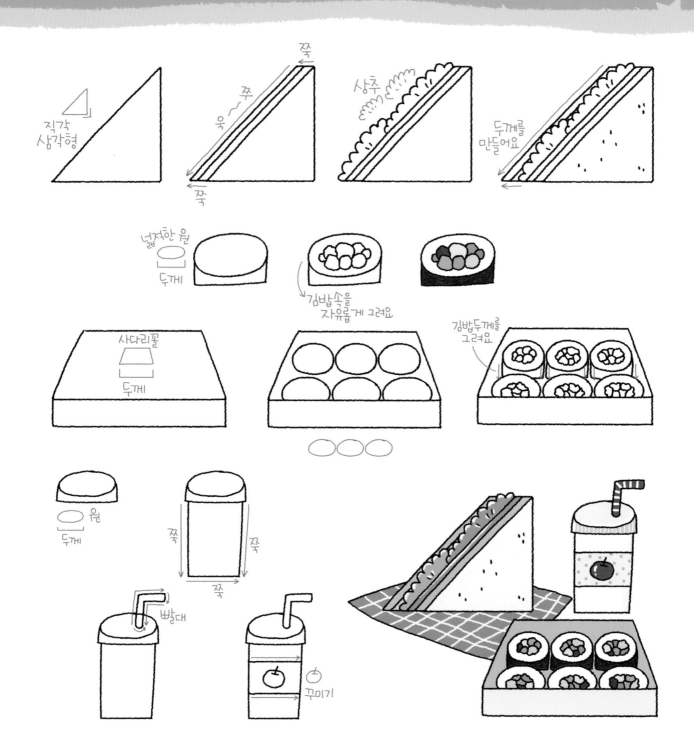

직각
삼각형

쭉

쭉

쭉

상추

쭉

두께를
만들어요

넓적한 원

두께

김밥속을
자유롭게 그려요

김밥두께를
그려요

사다리꼴

두께

원

두께

쭉

쭉

쭉

빨대

꾸미기

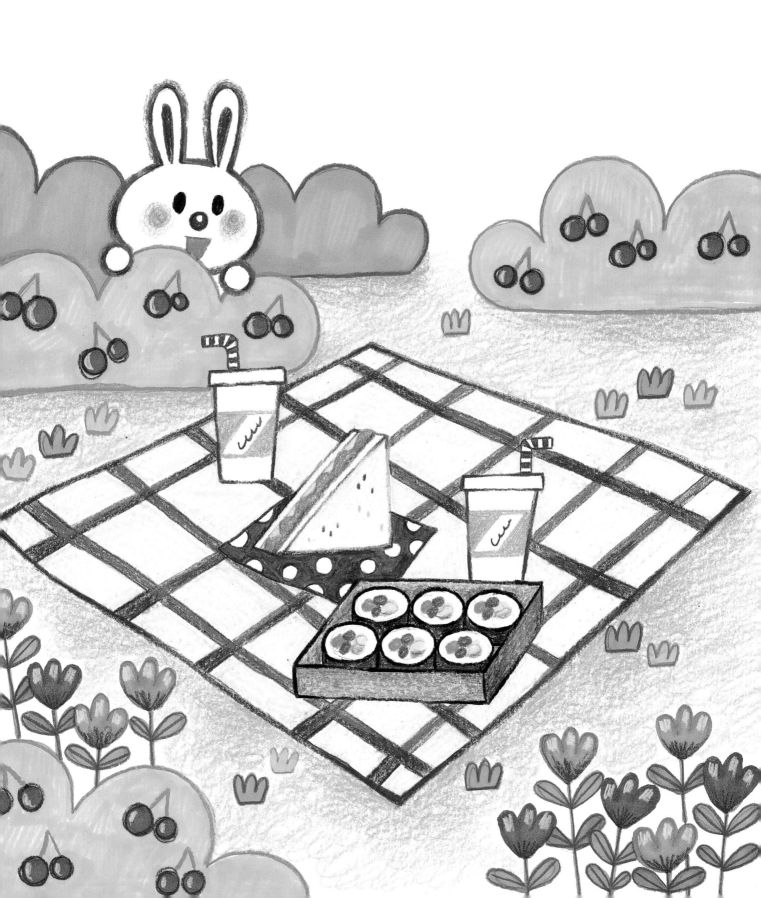

빙글빙글 도는 회전목마와 대관람차

○ ○ 연필로 살짝!

○+○○동그라미

○○○○동그라미
관람차

쭉쭉 이어주고

창문
만들기

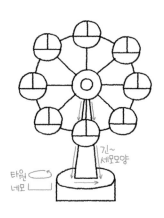

타원 ⟳
네모 ⌐

긴~
세모모양

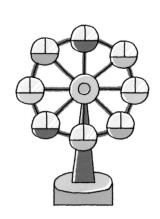

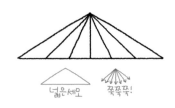

넓은세모
쭉쭉쭉!

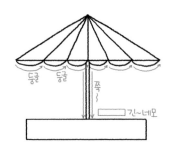

둥글 둥글
쭉~
긴~네모

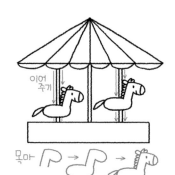

이어
주기

목마

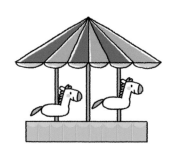

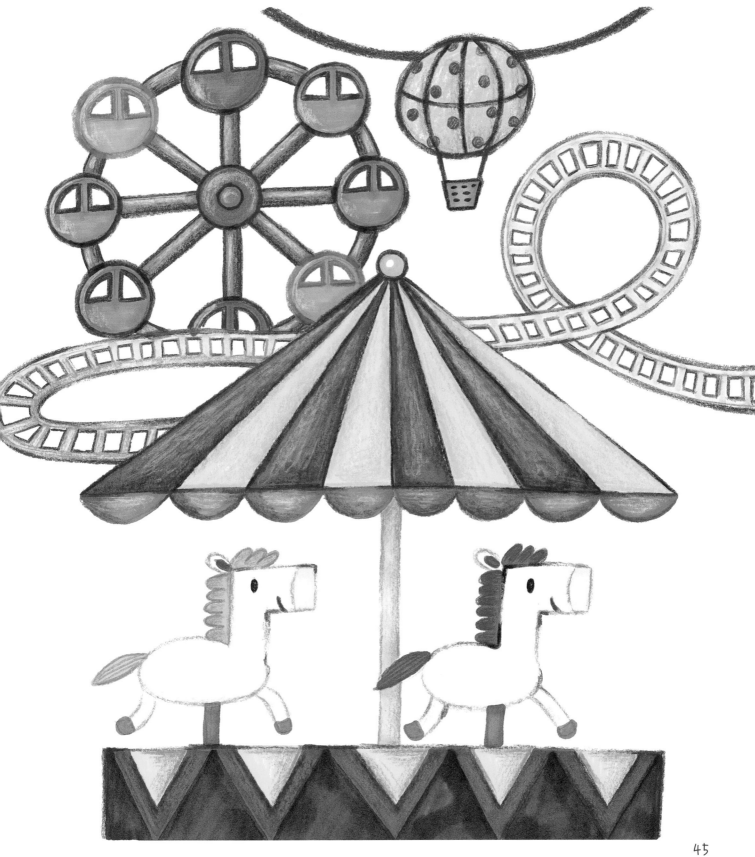

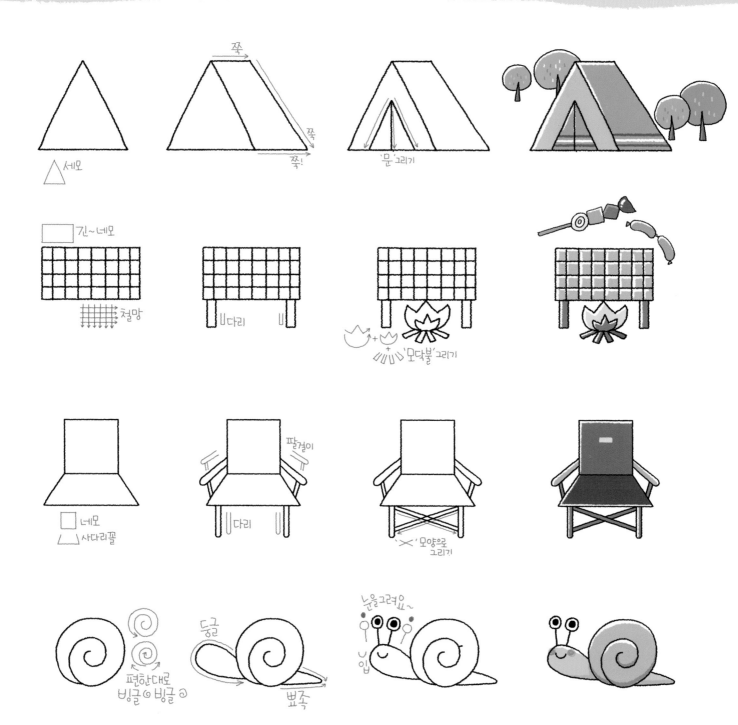

△ 세모

쭉→

쭉!

쭉↘

쭉↓

'문' 그리기

긴~네모

↓↓↓↓↓↓ 철망

U U 다리

+ '모닥불' 그리기

□ 네모

△ 사다리꼴

팔걸이

다리

'X' 모양으로 그리기

편한대로 빙글① 빙글②

둥글

뾰족

눈을그려요~

입

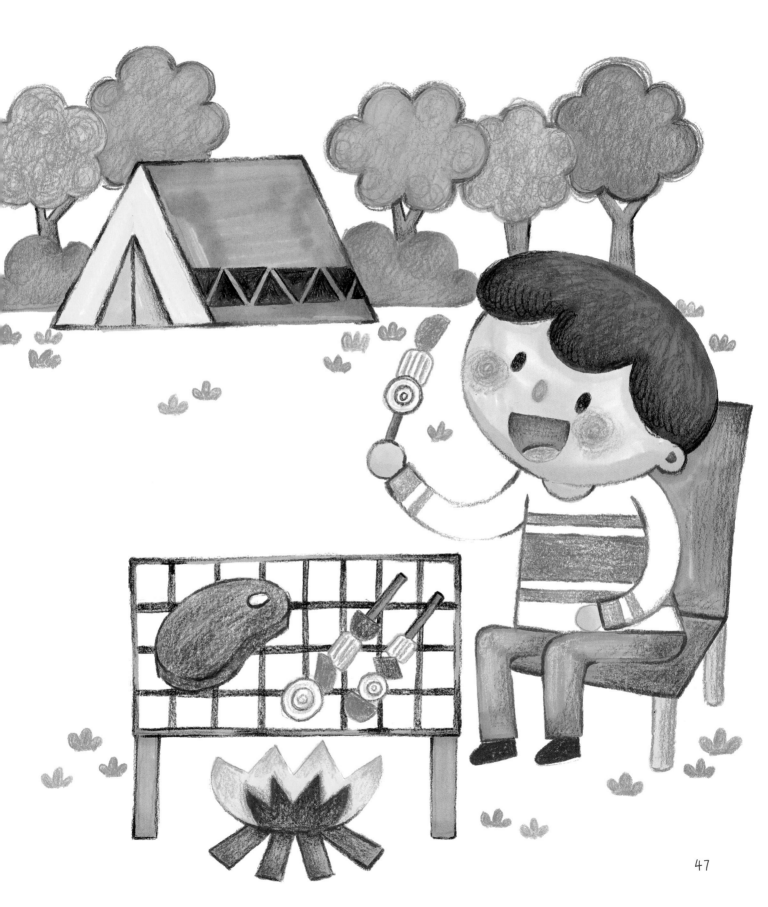

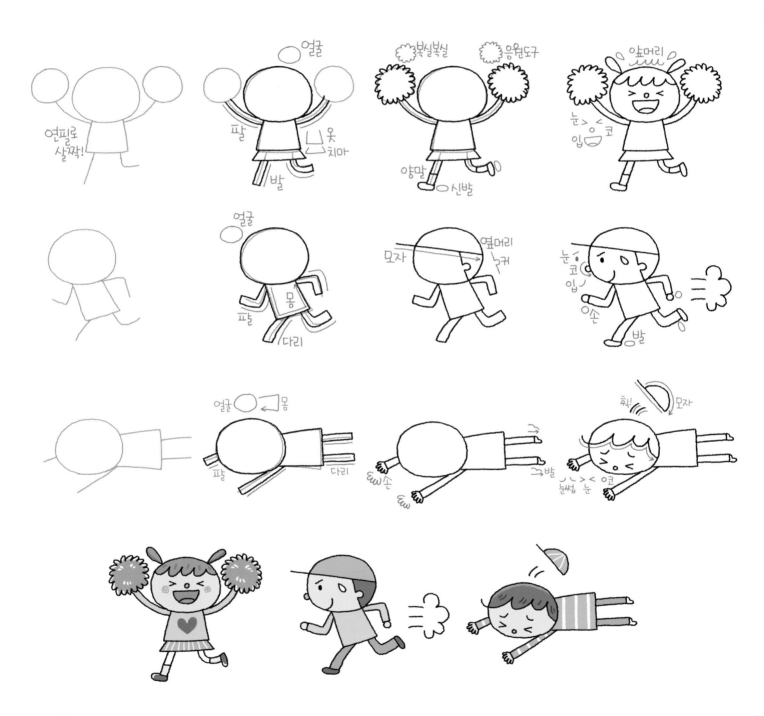

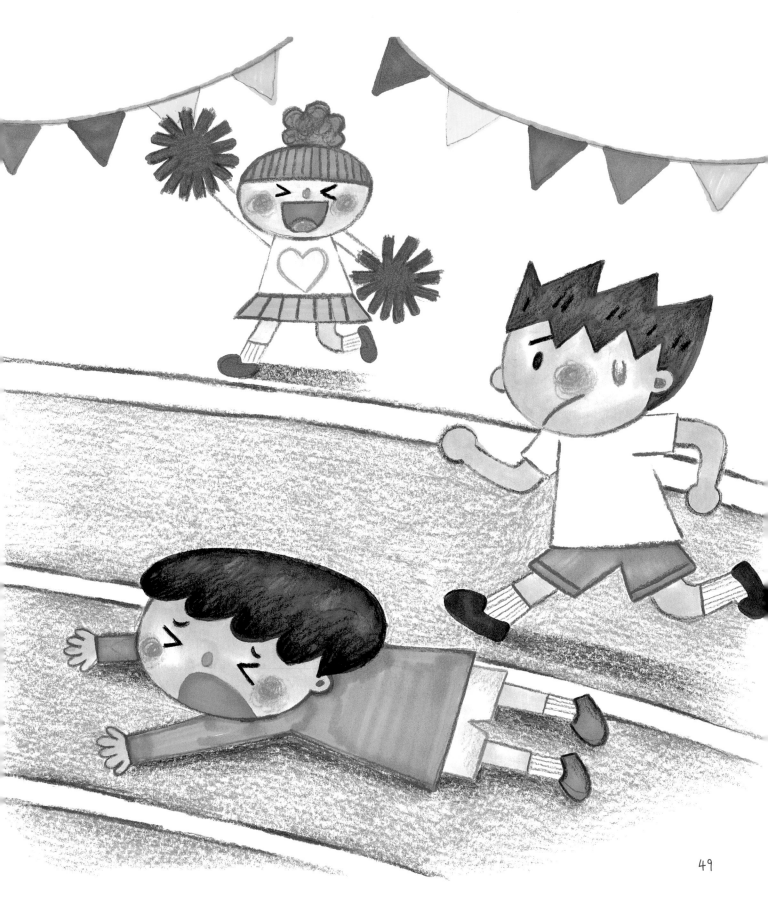

산타클로스 오셨네

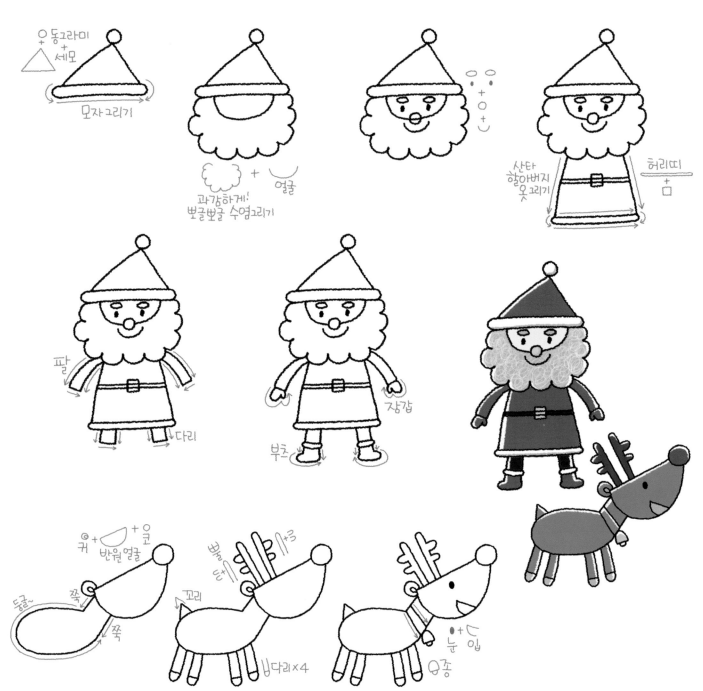

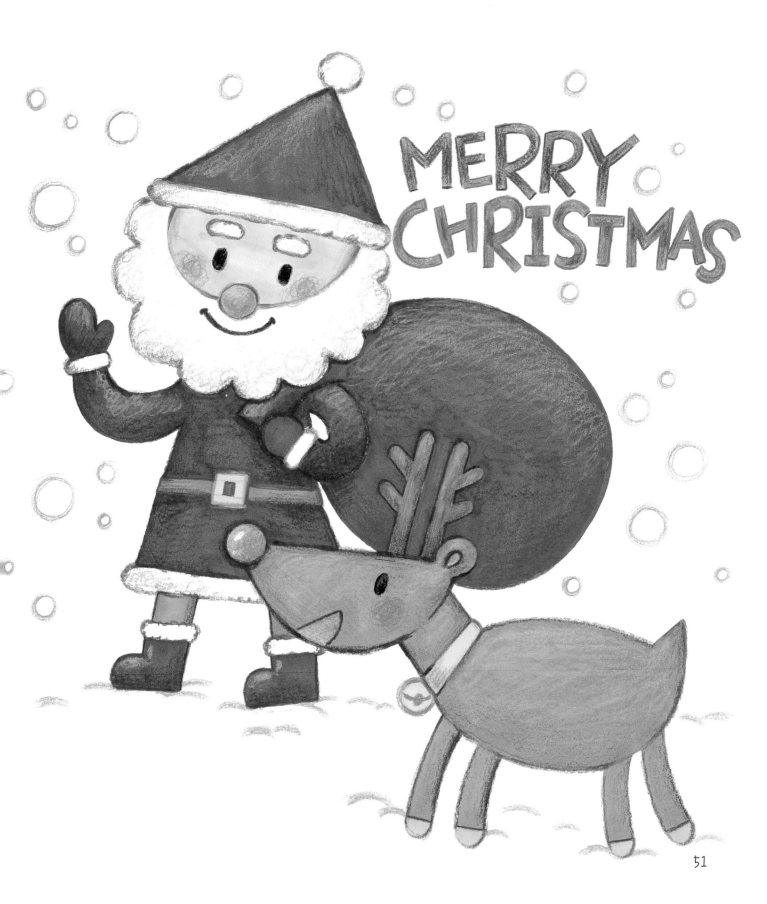

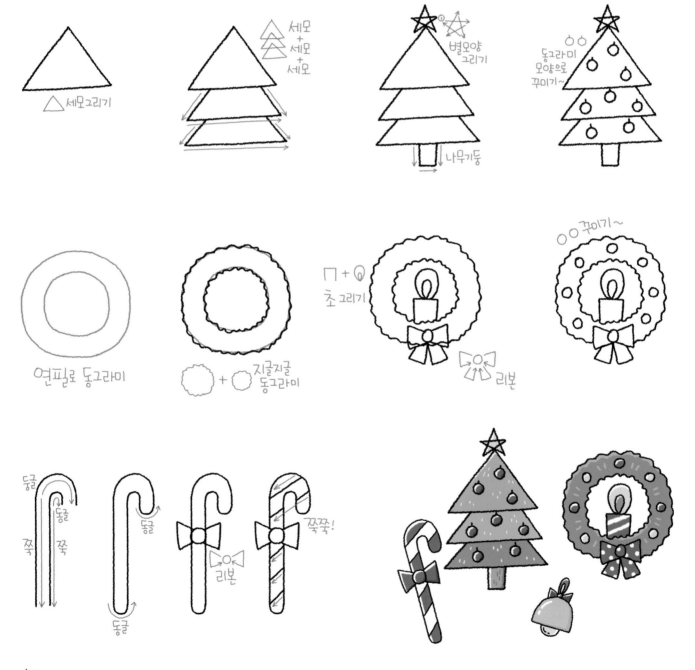

세모
+
세모
+
세모

세모그리기

별모양
그리기

나무기둥

동그라미
모양으로
꾸미기~

연필로 동그라미

지글지글
동그라미

초 그리기

리본

○○ 꾸미기~

둥글

동글

쭉

쭉

동글

동글

리본

쭉쭉!

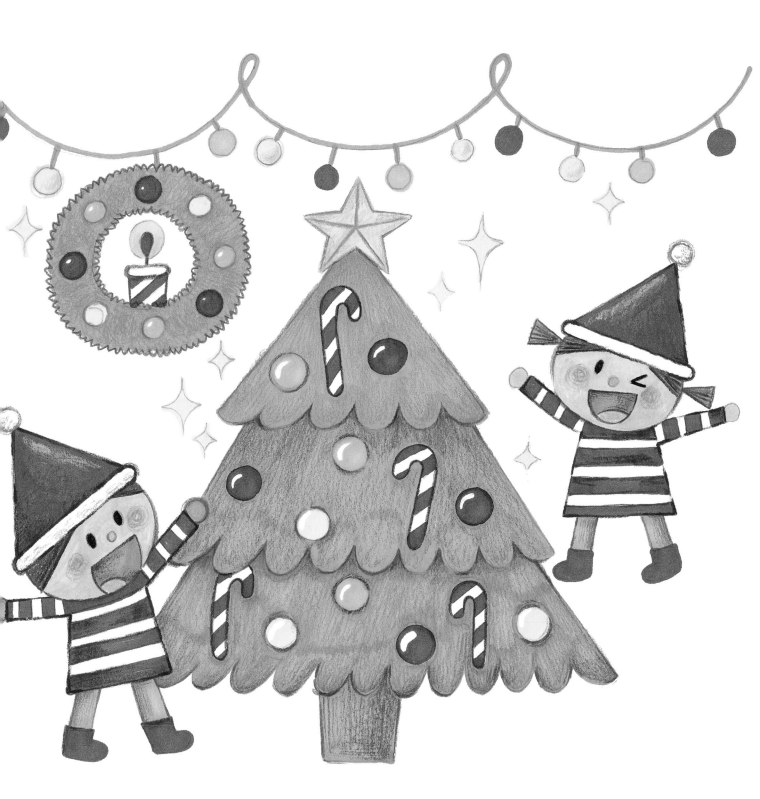

사자와 호랑이, 동물의 왕은 누구?

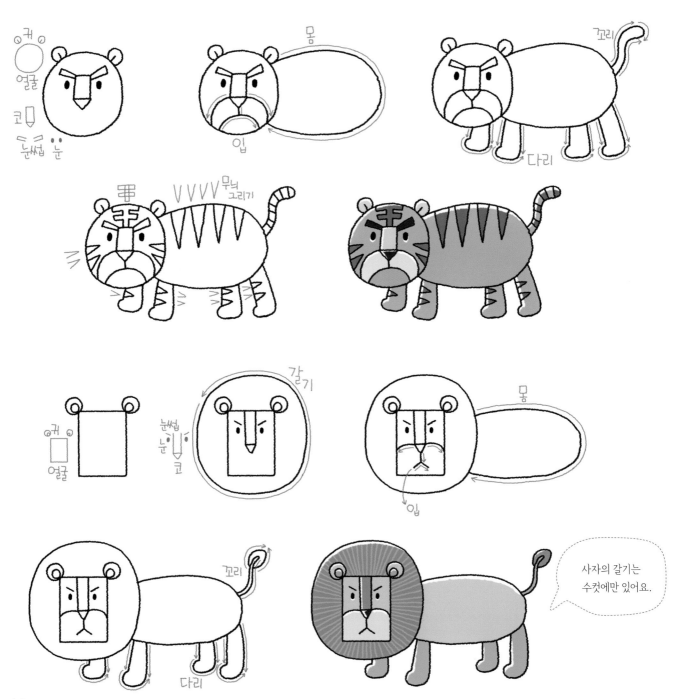

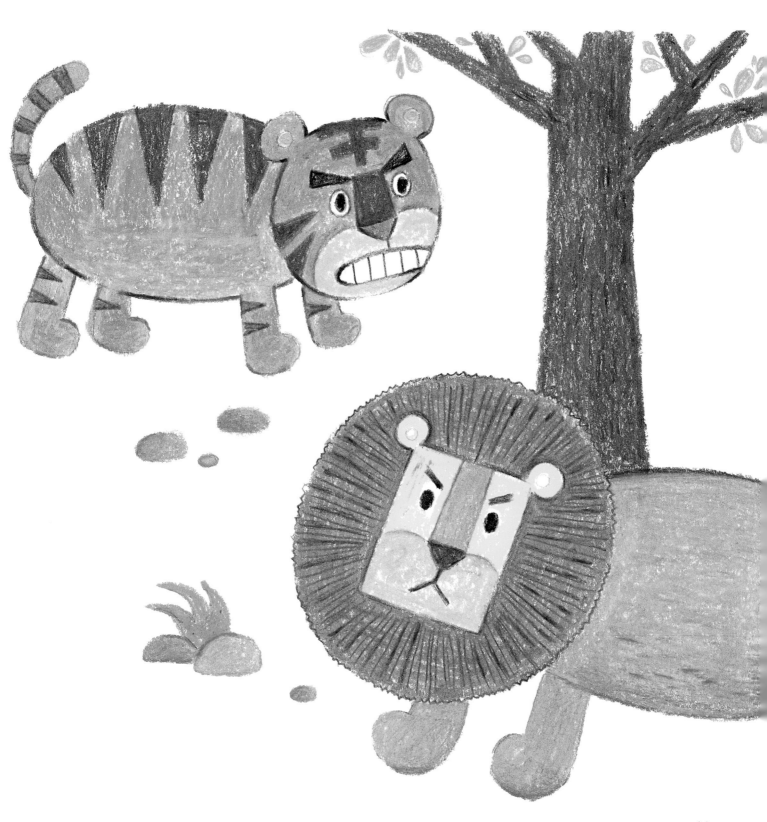

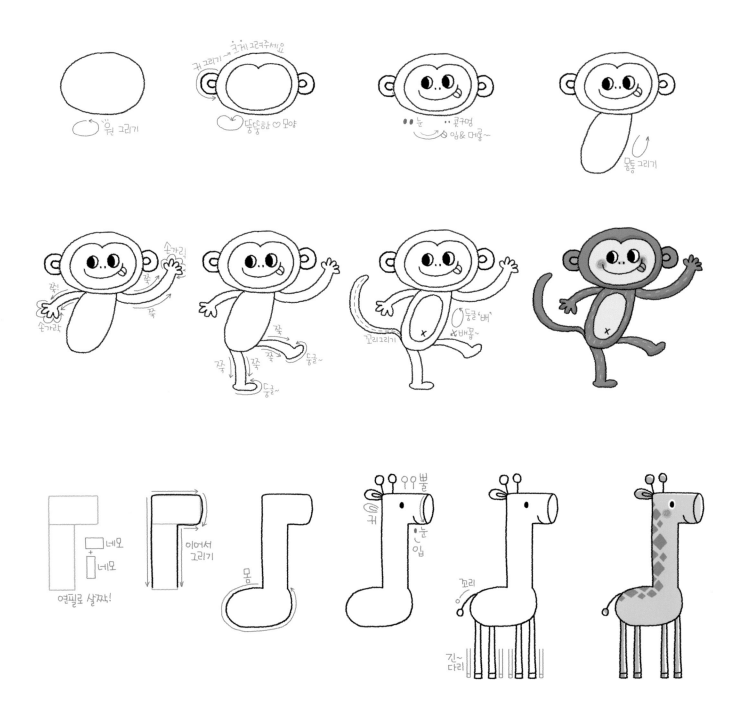

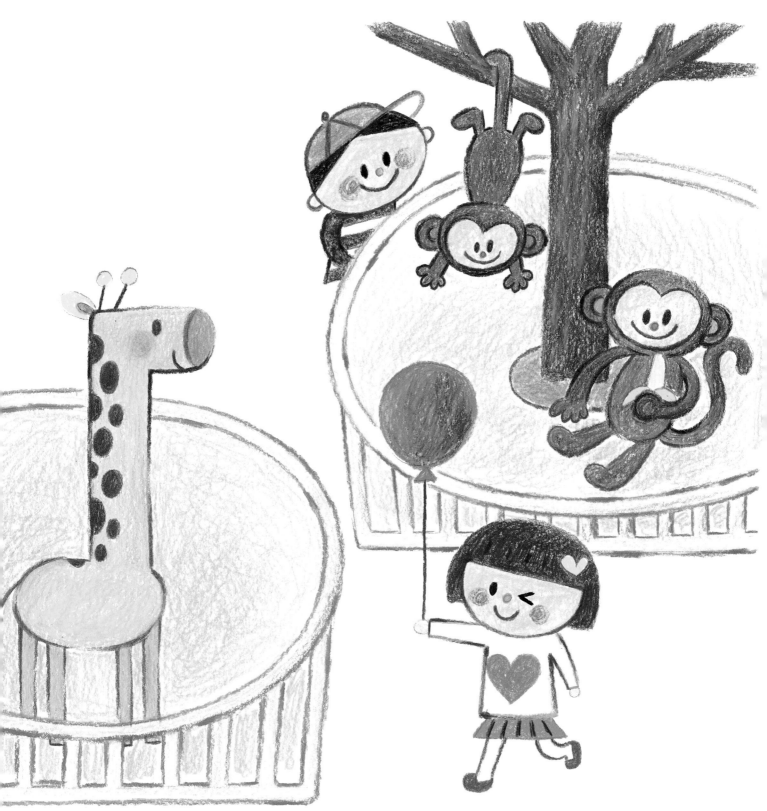

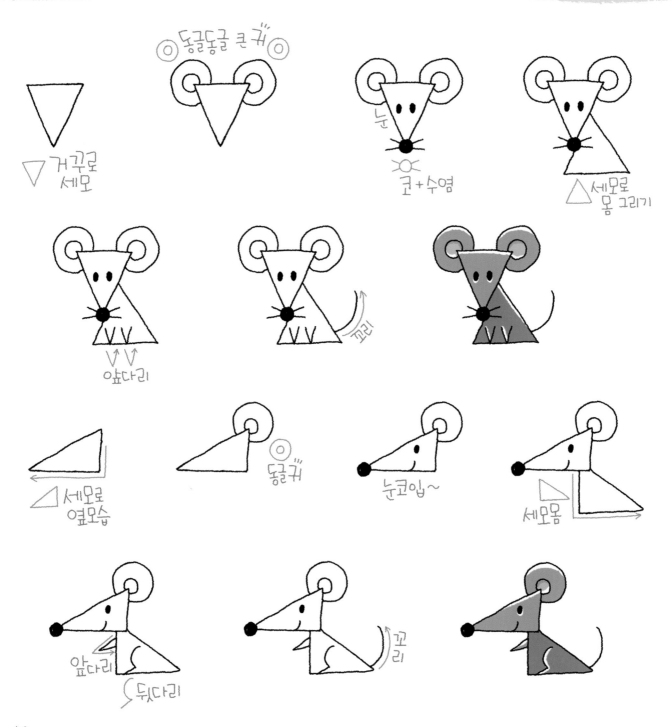

◎ 동글동글 큰 귀 ◎

▽ 거꾸로 세모

눈
코＋수염

△ 세모로 몸 그리기

앞다리

꼬리

V V

△ 세모로 옆모습

◎ 동글귀

눈코입～

세모몸

앞다리
뒷다리

꼬리

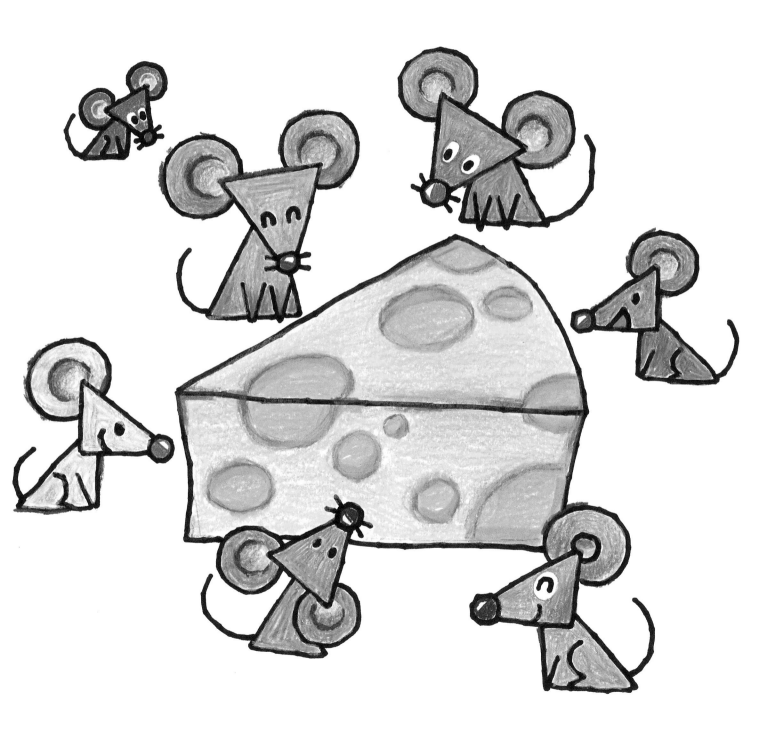

등이 오싹! 뱀과 악어

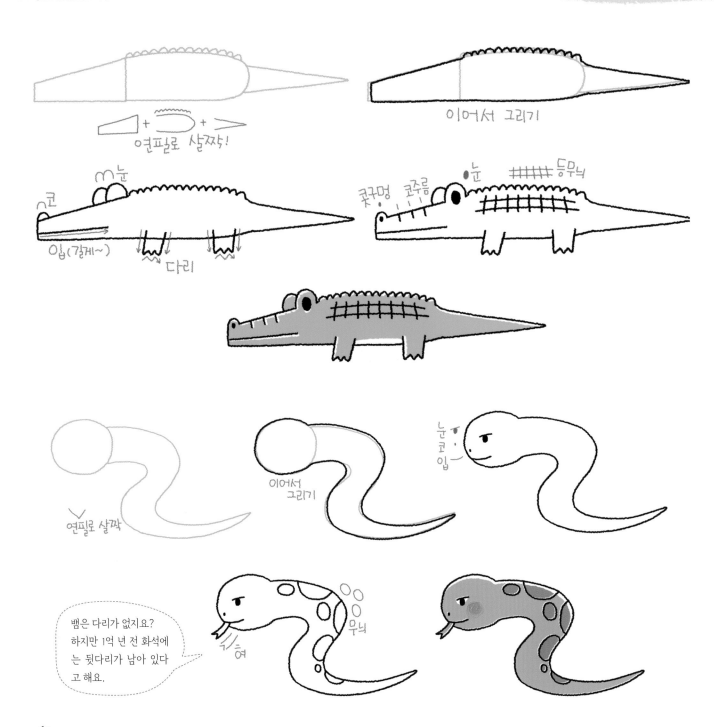

연필로 살짝!

이어서 그리기

코

눈

입(길게~)

다리

콧구멍 코주름

눈

등무늬

연필로 살짝

이어서 그리기

눈
코
입

뱀은 다리가 없지요?
하지만 1억 년 전 화석에
는 뒷다리가 남아 있다
고 해요.

혀

무늬

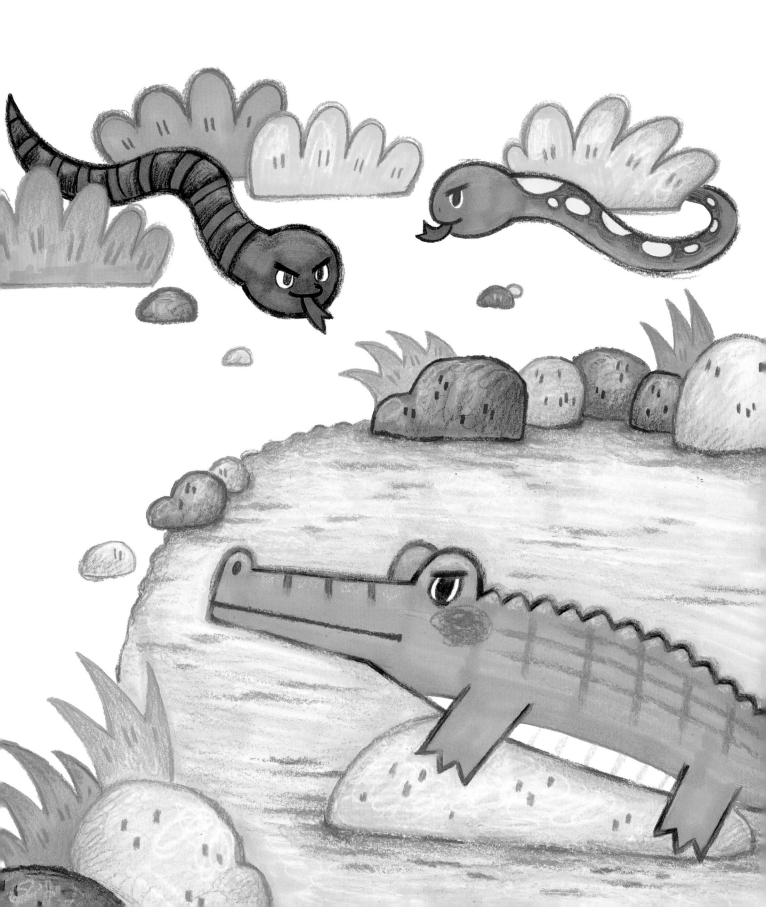

동물원 최고의 멋쟁이는 앵무새와 공작

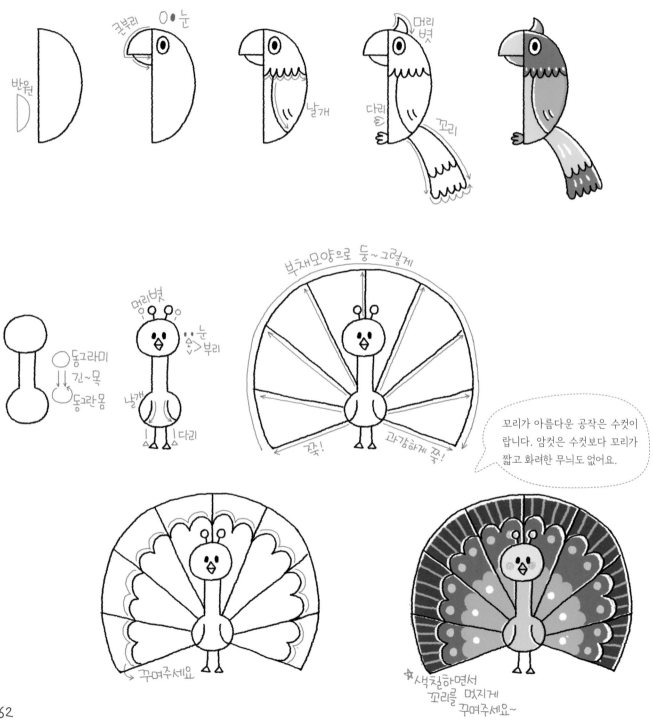

반원

큰부리
○● 눈

날개

머리 볏
다리
꼬리

동그라미
긴~목
동그란몸

머리볏
눈
부리
날개
다리

부채모양으로 둥~그렇게

쫙!
과감하게 쭉!

꼬리가 아름다운 공작은 수컷이랍니다. 암컷은 수컷보다 꼬리가 짧고 화려한 무늬도 없어요.

꾸며주세요

☆색칠하면서 멋지게 꼬리를 꾸며주세요~

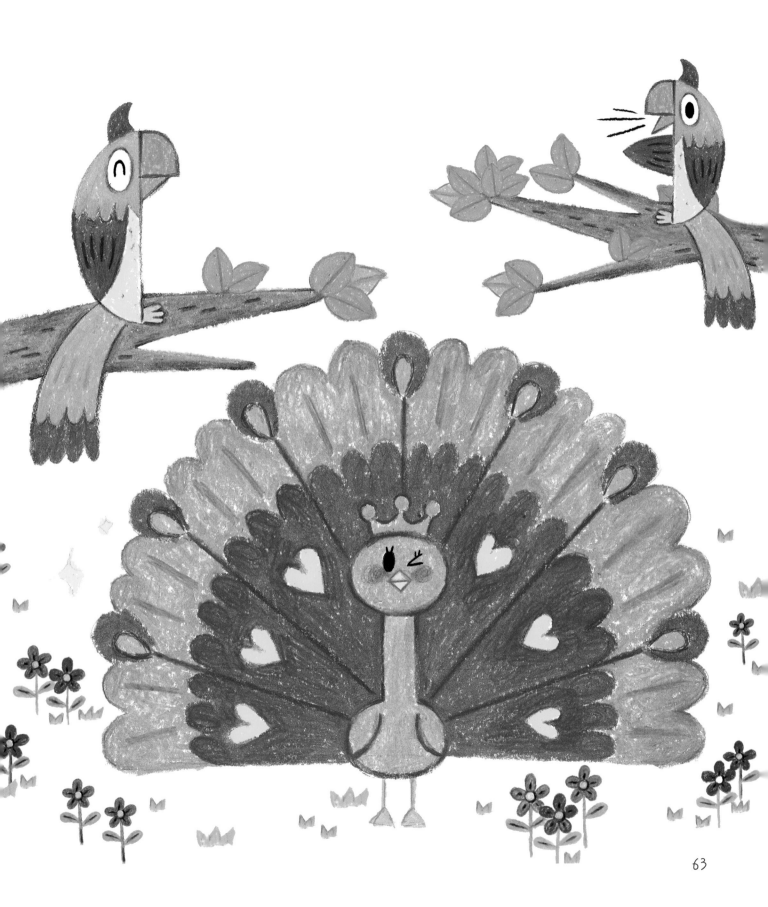

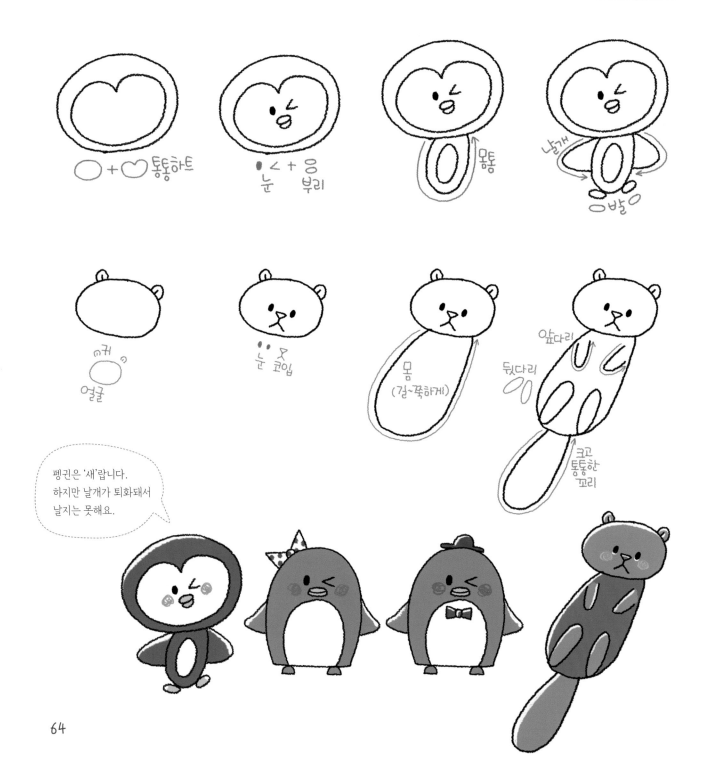

○ + ♡ 통통하트

● ∠ + 응
눈 부리

몸통

날개

○ 발 ○

ㅁ귀ㅇ
얼굴

눈 코입

몸
(길~쭉하게)

앞다리

뒷다리

크고
통통한
꼬리

펭귄은 '새'랍니다.
하지만 날개가 퇴화돼서
날지는 못해요.

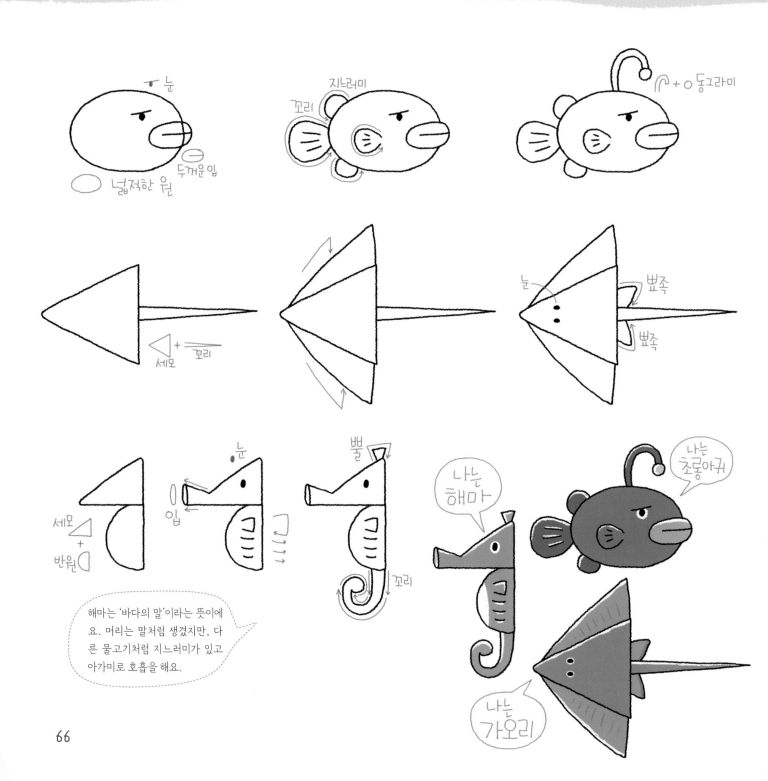

눈

넓적한 원

두꺼운 입

지느러미

꼬리

⌒ + ○ 동그라미

눈

뾰족

뾰족

세모 + 꼬리

세모
+
반원

눈

입

뿔

꼬리

해마는 '바다의 말'이라는 뜻이에요. 머리는 말처럼 생겼지만, 다른 물고기처럼 지느러미가 있고 아가미로 호흡을 해요.

나는 해마

나는 초롱아귀

나는 가오리

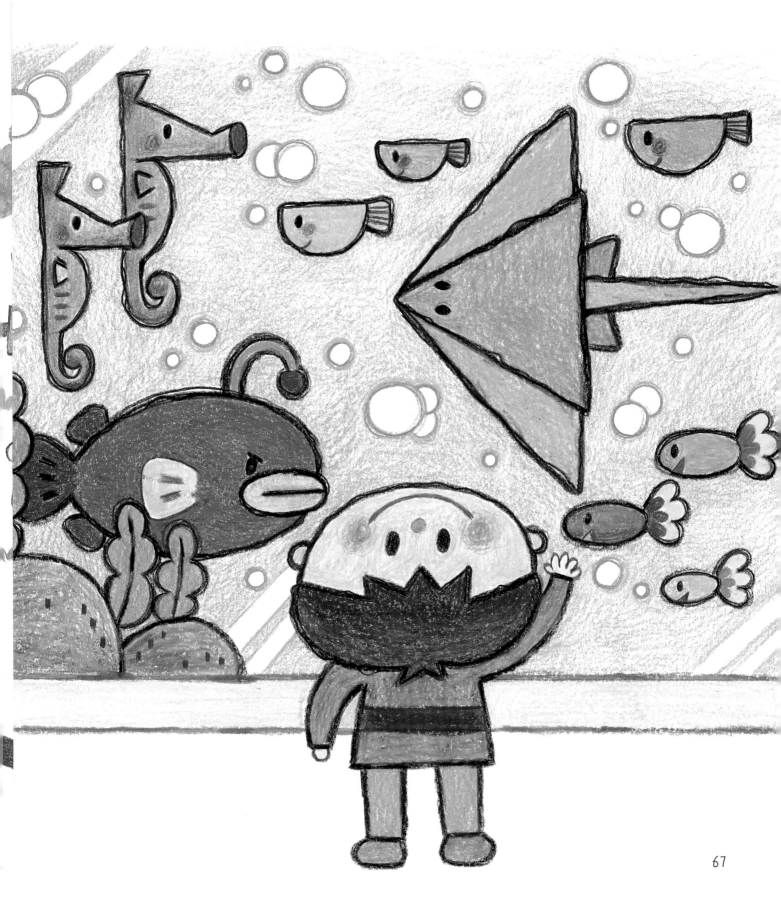

part 3

봄 여름
가을 겨울

봄꽃이 삐죽, 꿀벌이 왱왱

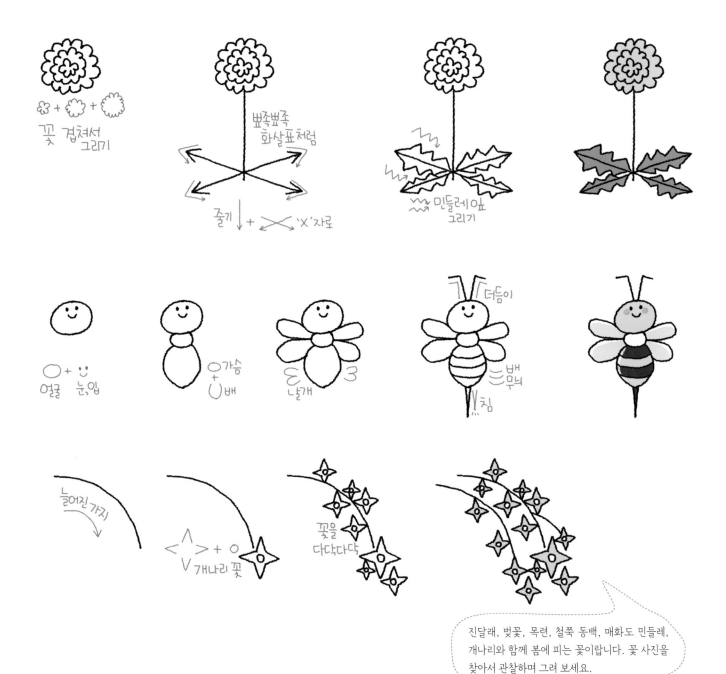

꽃 겹쳐서 그리기

뾰족뾰족 화살표처럼

줄기 + 'X'자로

민들레잎 그리기

얼굴 눈,입

가슴 + 배

날개

더듬이

배무늬

침

늘어진 가지

개나리 꽃

꽃을 다닥다닥

진달래, 벚꽃, 목련, 철쭉 동백, 매화도 민들레, 개나리와 함께 봄에 피는 꽃이랍니다. 꽃 사진을 찾아서 관찰하며 그려 보세요.

74

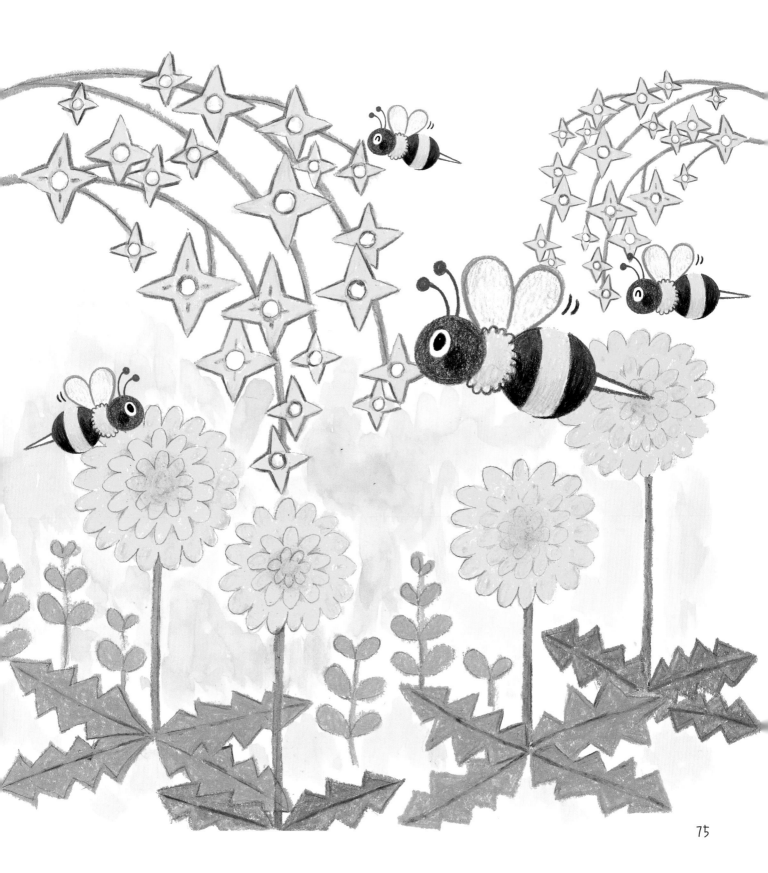

새싹이 파릇파릇, 텃밭을 가꿔요

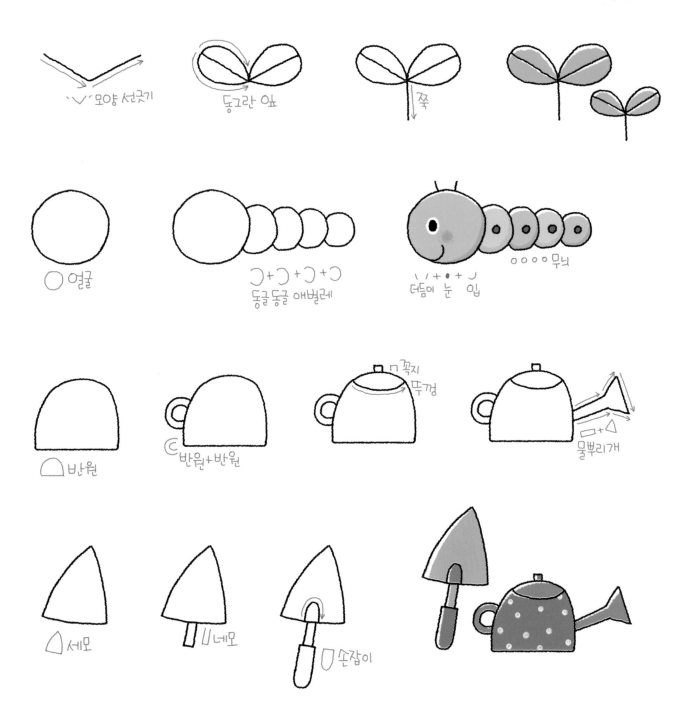

∨ 모양 선긋기

동그란 잎

쭉

○ 얼굴

⊃+⊃+⊃+⊃
동글동글 애벌레

더듬이 눈 입 ○○○○무늬

반원

반원+반원

ㅁ 꼭지 뚜껑

□+△ 물뿌리개

△세모

∥네모

손잡이

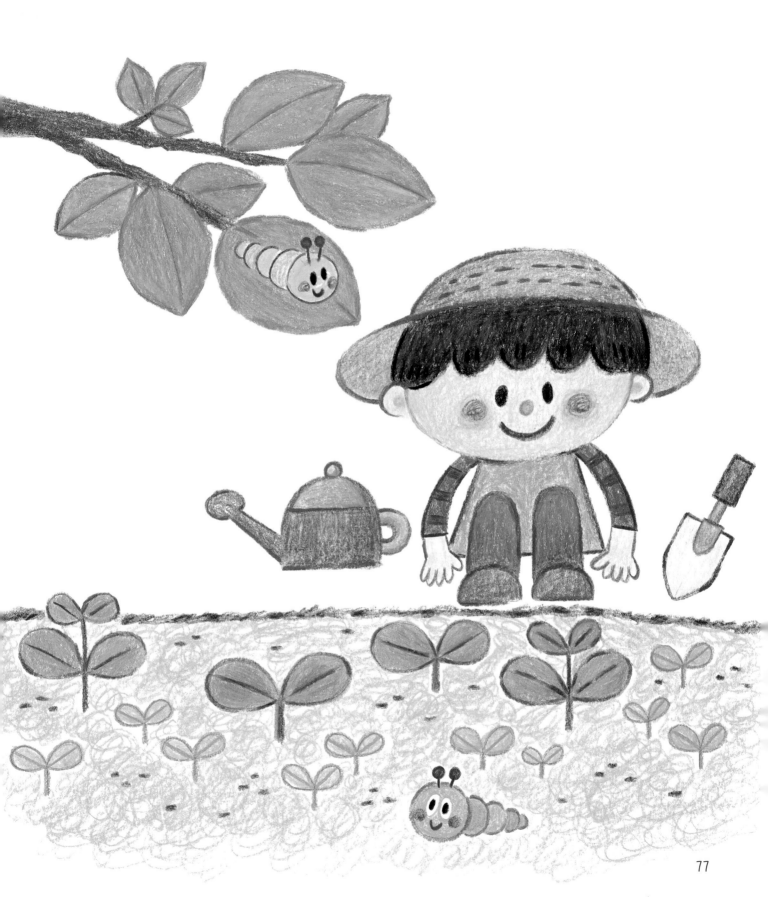

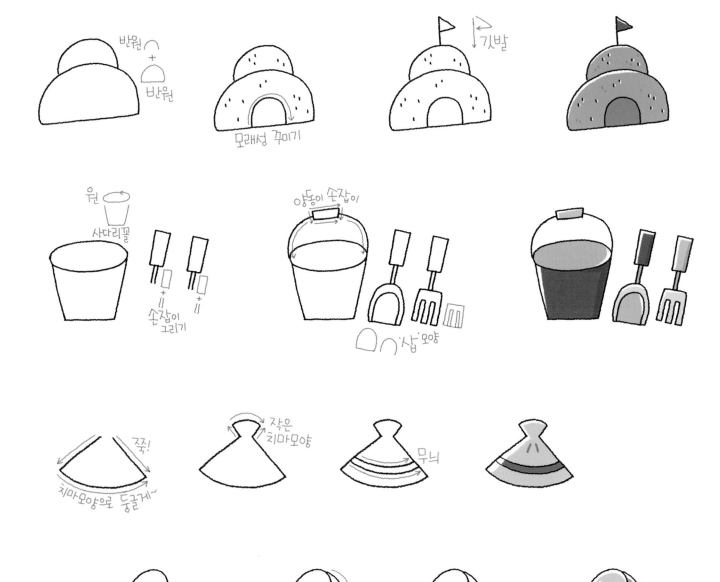

반원 ⌒
+
반원

모래성 꾸미기

기발

원 🪣
사다리꼴

+
=
손잡이
그리기

양동이 손잡이

⌒ '삽'모양

쭉!
치마모양으로 둥글게~

작은
치마모양

무늬

긴원안에
작은원

둥글게
이어주기

둥글 둥글 뾰족

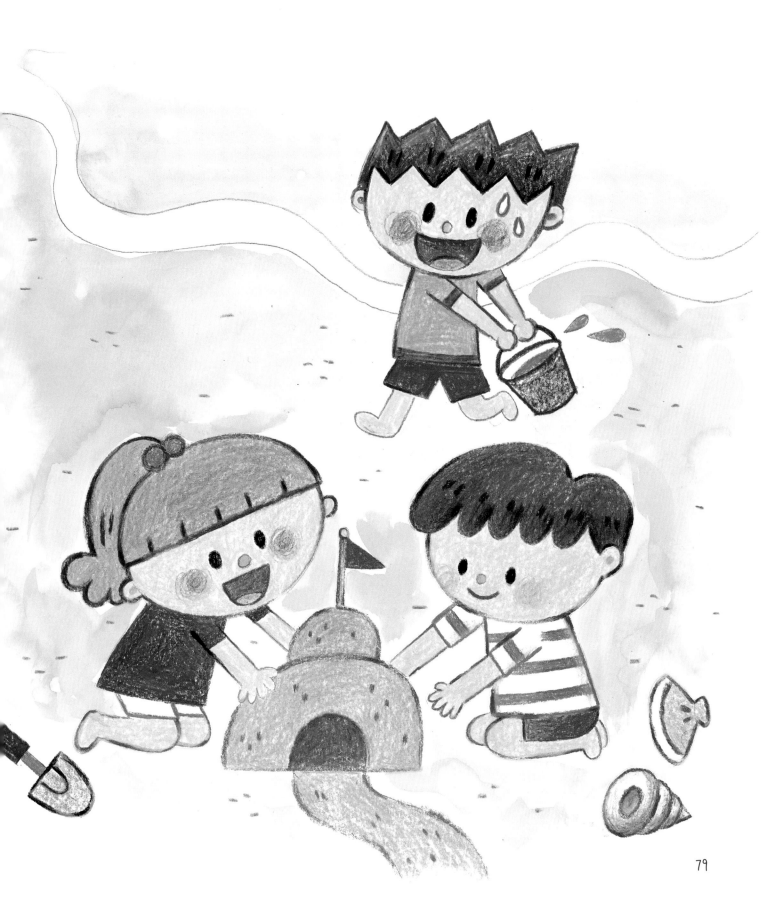

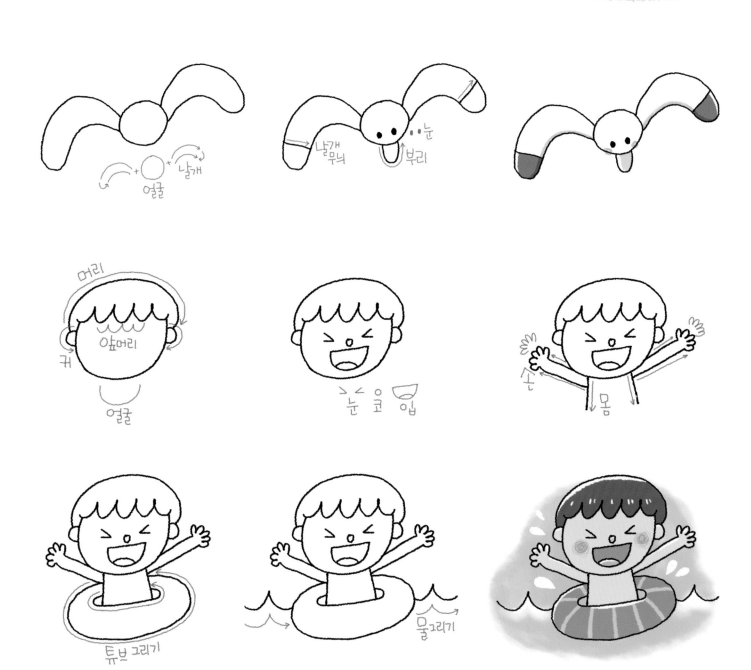

날개 무늬
눈
부리

머리
앞머리
귀
얼굴

눈 코 입

손
몸

튜브 그리기

물 그리기

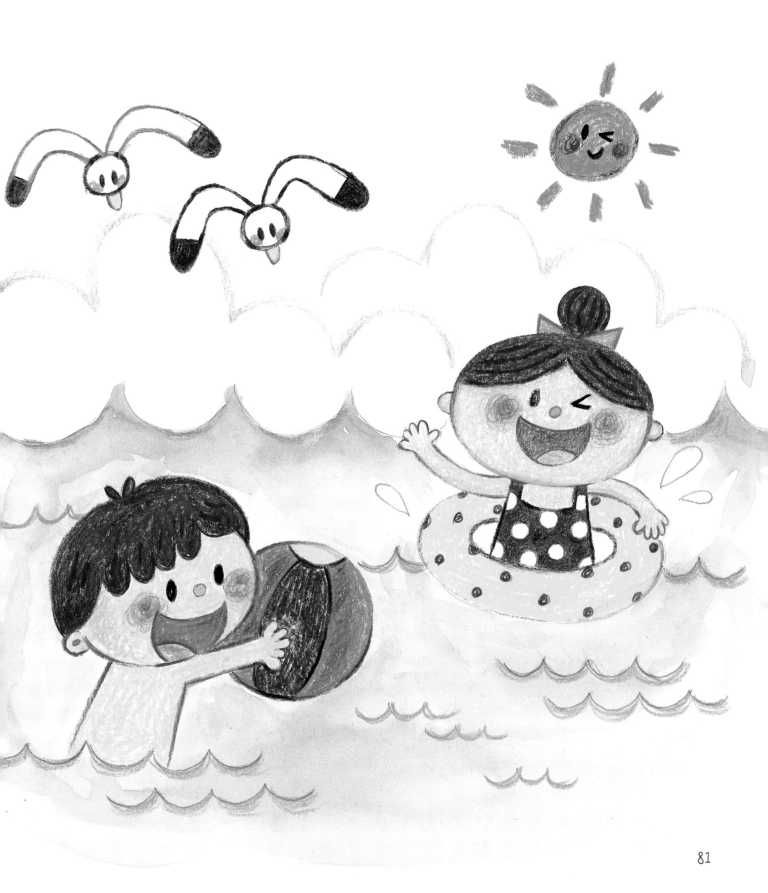

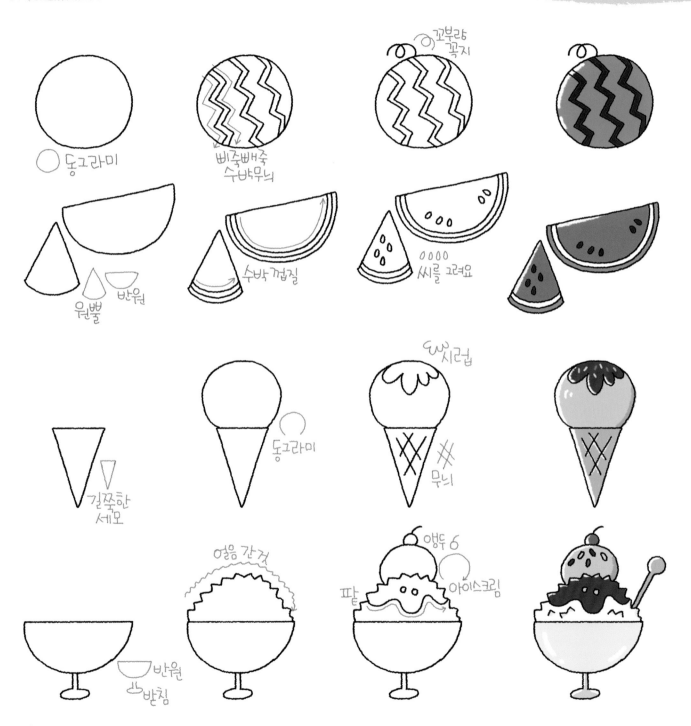

동그라미

삐죽삐죽
수박무늬

꼬부랑
꼭지

원뿔 반원

수박 껍질

씨를 그려요
0000

길쭉한
세모

동그라미

시럽

무늬

반원
받침

얼음 간 것

팥 앵두 6 아이스크림

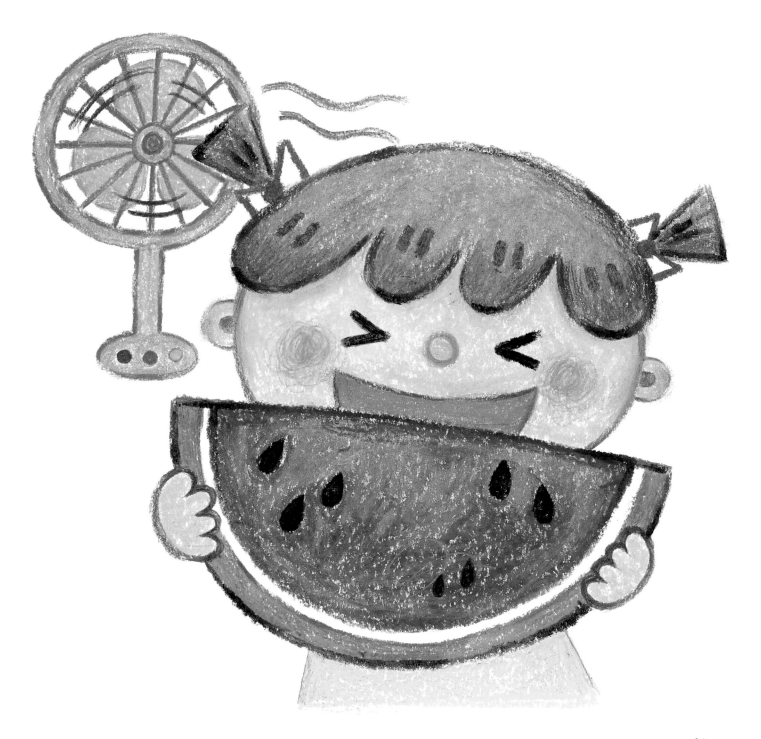

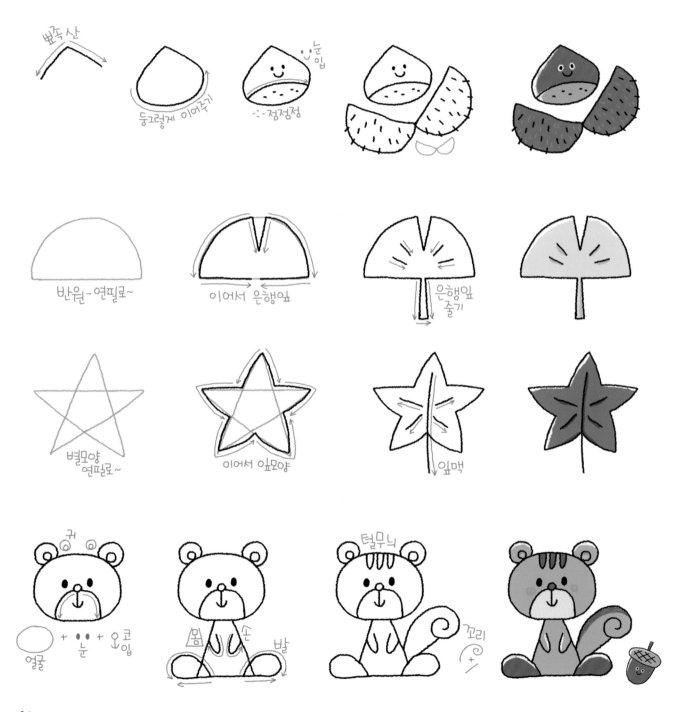

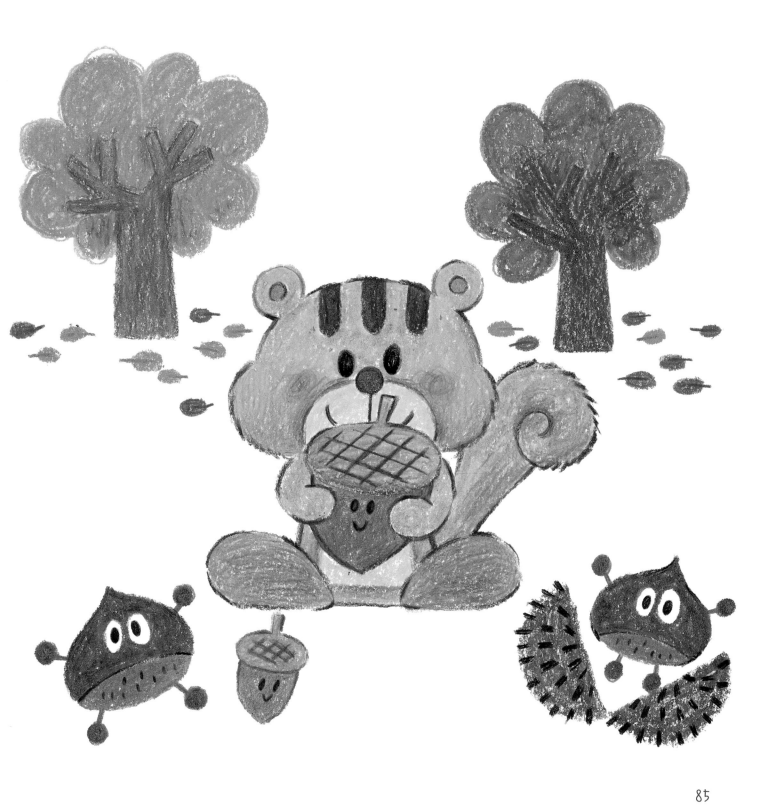

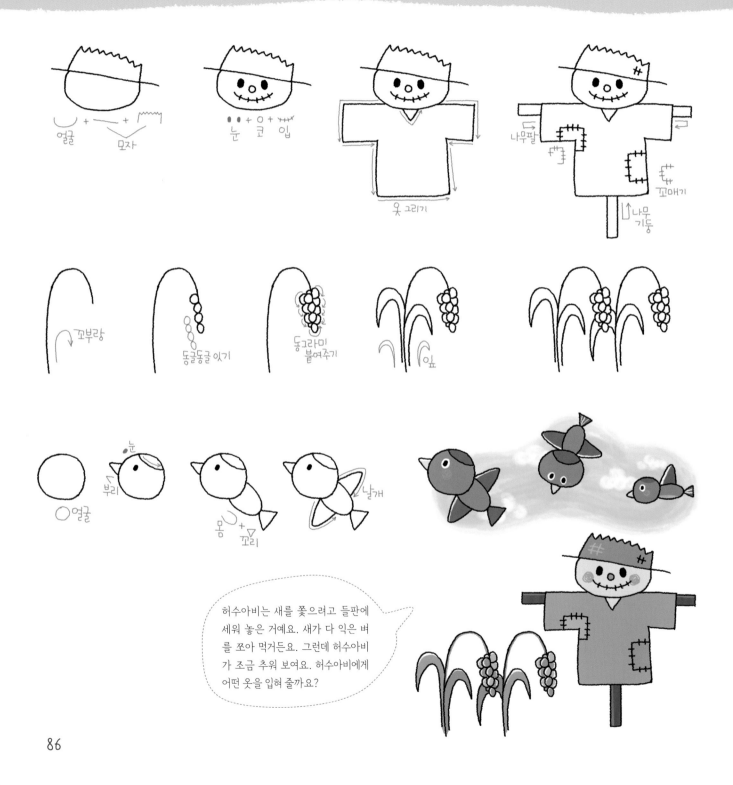

얼굴 + 모자

눈 코 입

옷 그리기

나무팔 꼬매기 나무기둥

꼬부랑

동글동글 잇기

동그라미 붙여주기

잎

열굴

눈 부리

몸 + 꼬리

날개

허수아비는 새를 쫓으려고 들판에 세워 놓은 거예요. 새가 다 익은 벼를 쪼아 먹거든요. 그런데 허수아비가 조금 추워 보여요. 허수아비에게 어떤 옷을 입혀 줄까요?

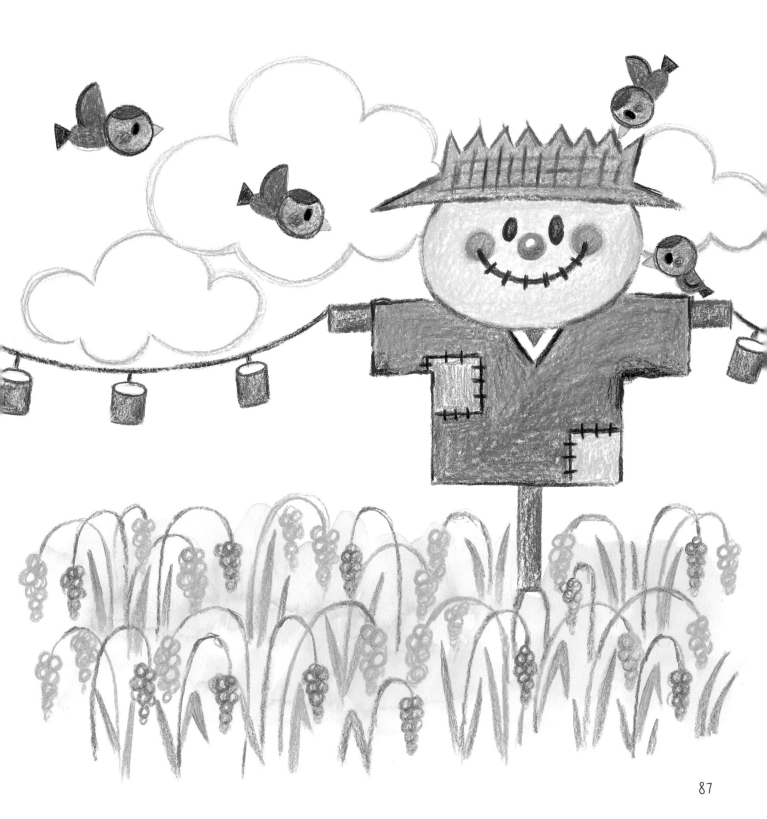

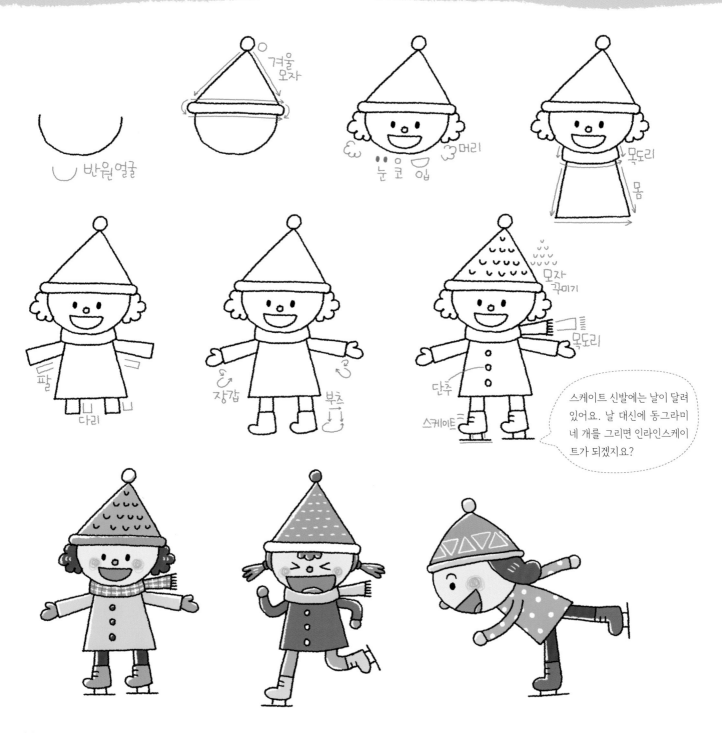

반원얼굴

겨울 모자

눈 코 입 / 머리

목도리 / 몸

팔 / 다리

장갑 / 부츠

모자 꾸미기 / 목도리 / 단추 / 스케이트

스케이트 신발에는 날이 달려 있어요. 날 대신에 동그라미 네 개를 그리면 인라인스케이트가 되겠지요?

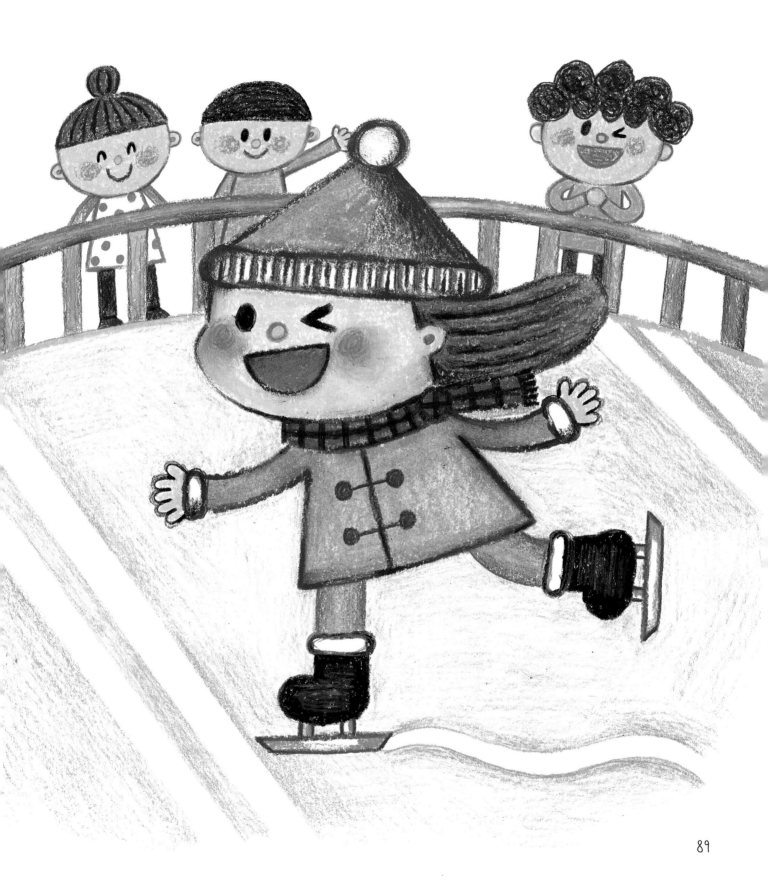

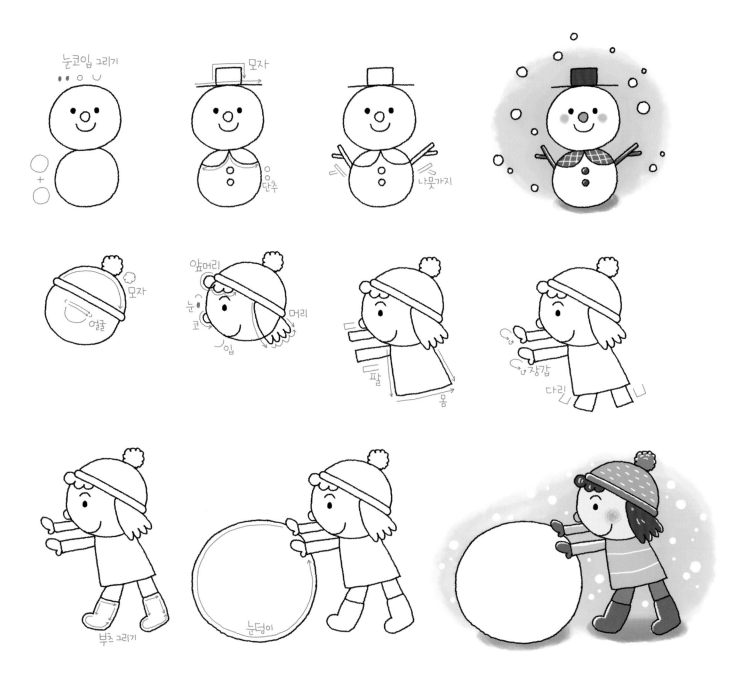

눈코입 그리기

○ + ○

모자

모자 / 단추

나뭇가지

모자 / 얼굴

앞머리 / 눈 / 코 / 입 / 머리

팔 / 몸

장갑 / 다리

부츠 그리기

눈덩이

90

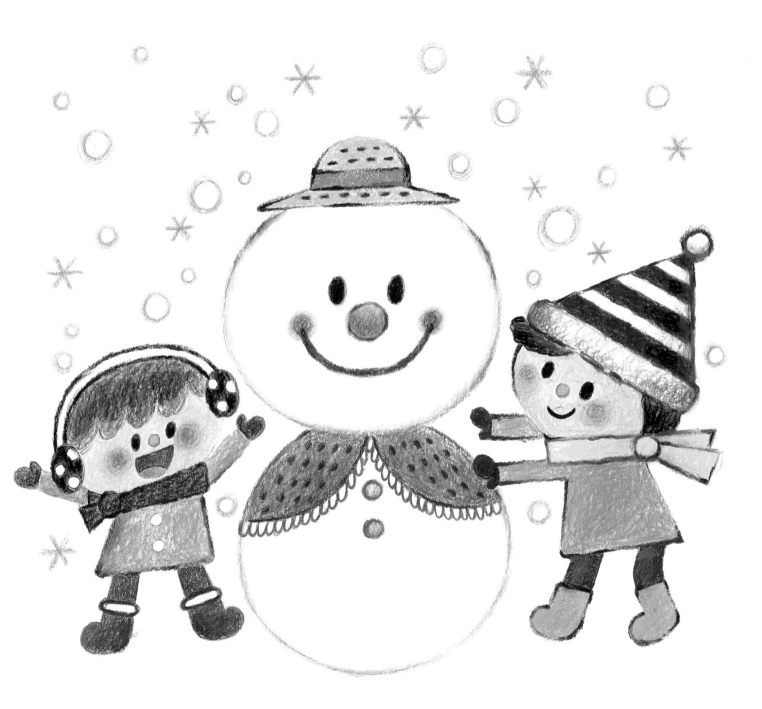

part 4

나의 꿈

불 끄는 건 나에게 맡겨라

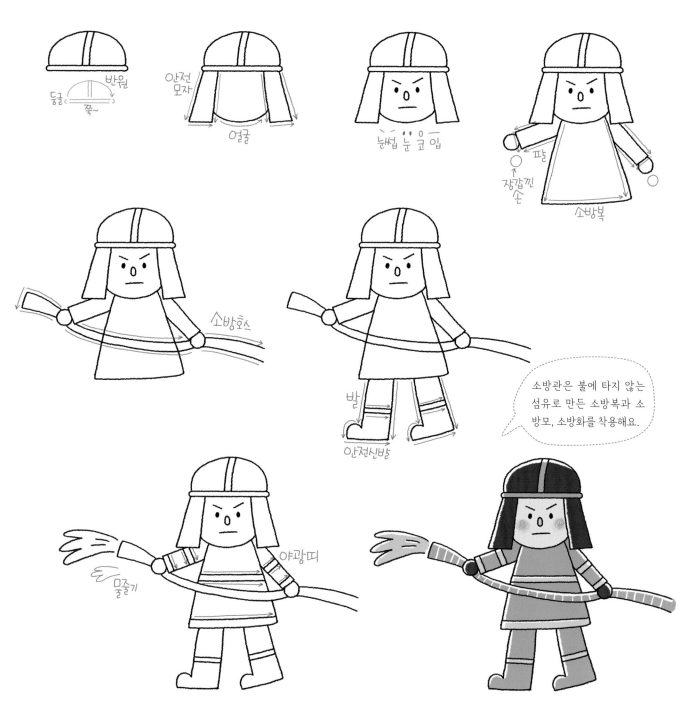

둥글 쭉~ 반원

안전 모자

얼굴

눈썹 눈 코 입

팔

장갑낀 손

소방복

소방호스

발

안전신발

> 소방관은 불에 타지 않는 섬유로 만든 소방복과 소방모, 소방화를 착용해요.

물줄기

야광띠

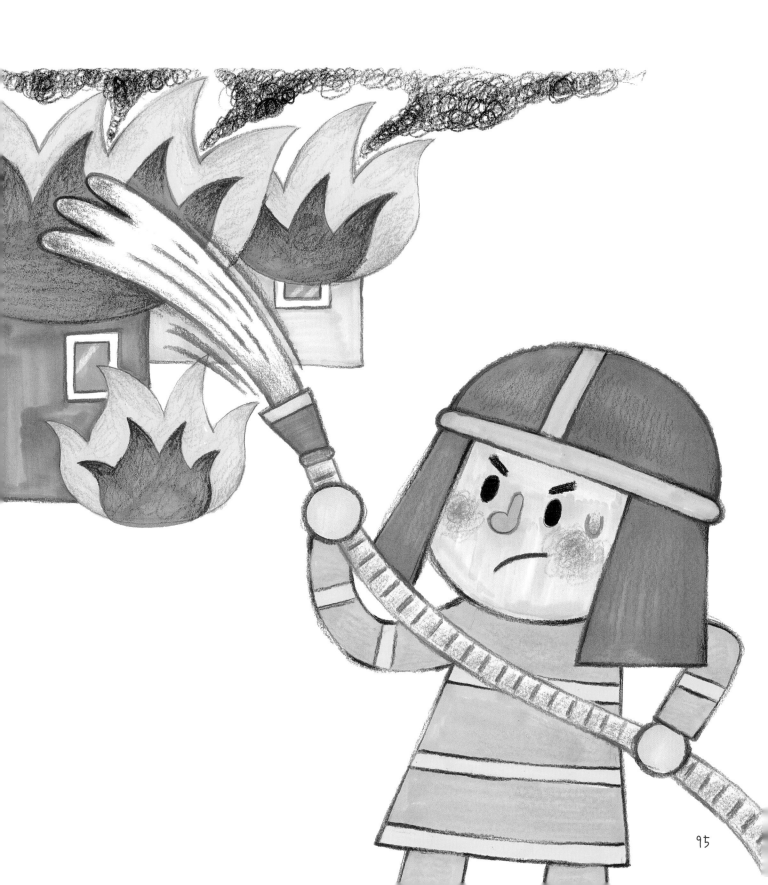

네모

반원

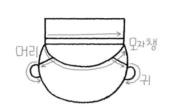

머리

모자챙

귀

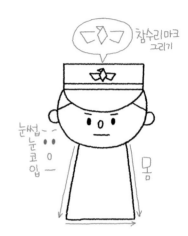

참수리마크
그리기

눈썹
눈
코
입

몸

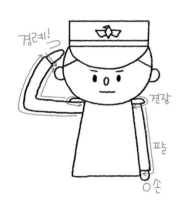

경례!

견장

팔

손

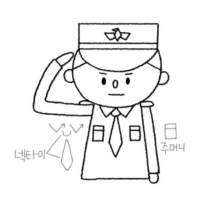

넥타이

주머니

벨트

경찰모에 있는 새는 '독수리'
가 아니라 '참수리'예요. 참
수리는 크기가 90~100cm나
되는 큰 수리랍니다.

다리
신발

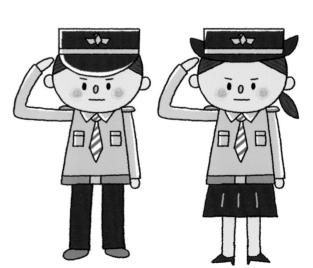

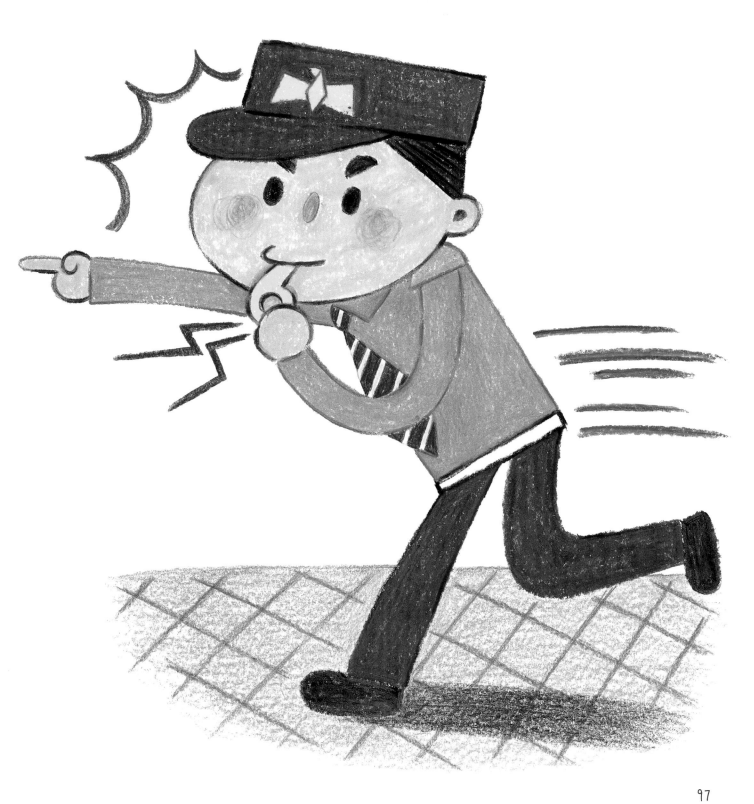

반원 동글동글

눈 코 입~

안경 그리기

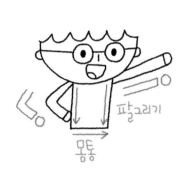

팔그리기

몸통

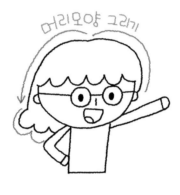

머리모양 그리기

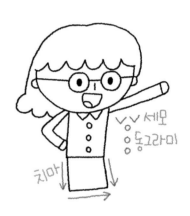

세모
동그라미

치마

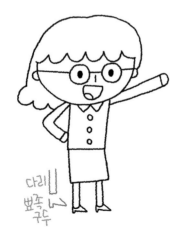

다리
뾰족
구두

즐거운 ♪
학교

아프면 병원으로 오세요

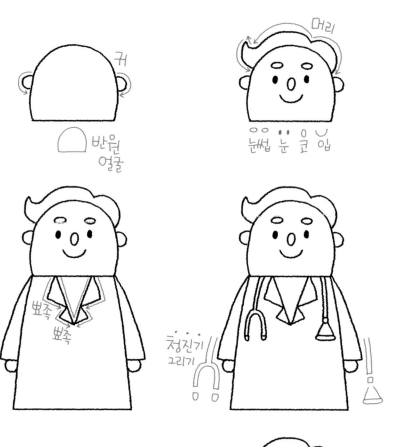

커

반원
얼굴

머리

눈썹 눈 코 입

팔

손

의사 가운

뾰족
뾰족

청진기
그리기

하얀 의사 가운은 현대의학이 발전
하면서 입게 된 거라고 해요. 다른
색 가운을 입은 의사 선생님 모습
을 상상해 보면 정말 이상하지요?

다리
신발

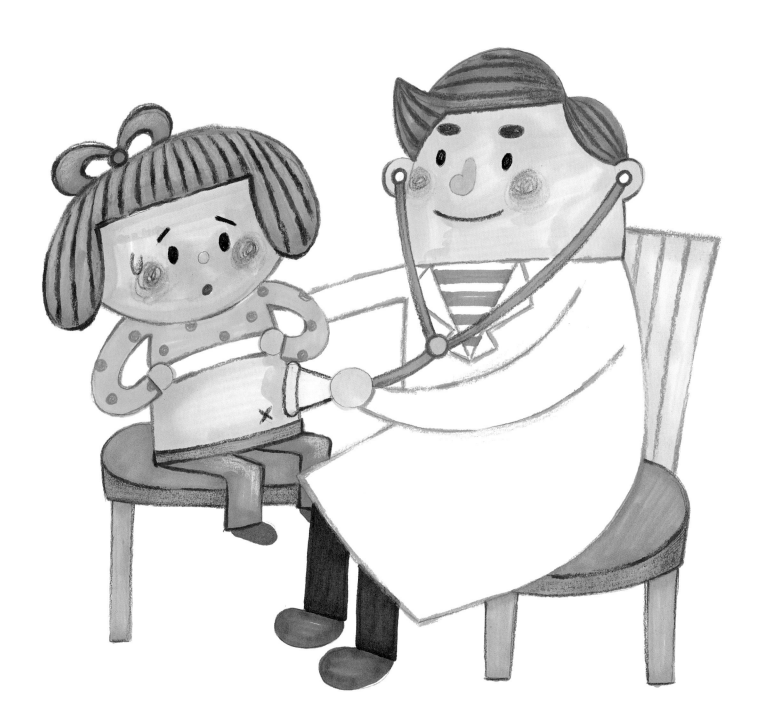

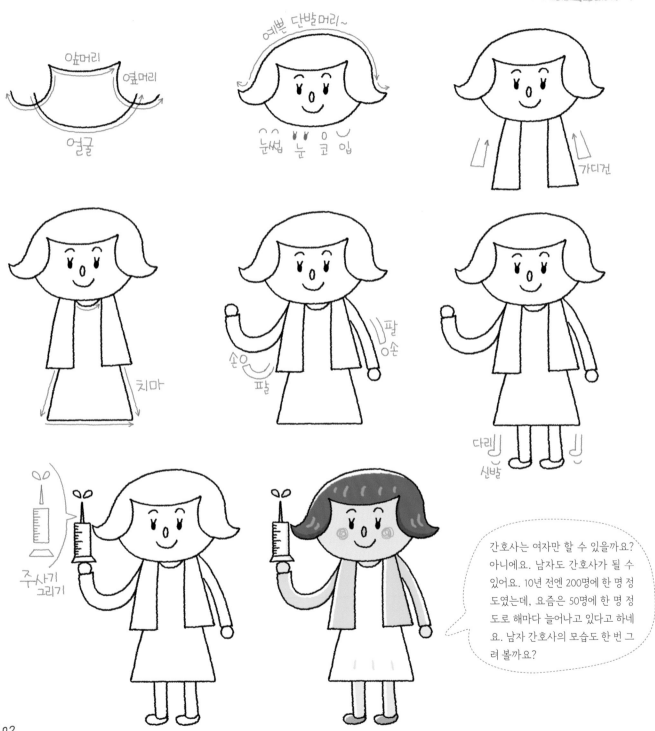

간호사는 여자만 할 수 있을까요? 아니에요. 남자도 간호사가 될 수 있어요. 10년 전엔 200명에 한 명 정도였는데, 요즘은 50명에 한 명 정도로 해마다 늘어나고 있다고 하네요. 남자 간호사의 모습도 한 번 그려 볼까요?

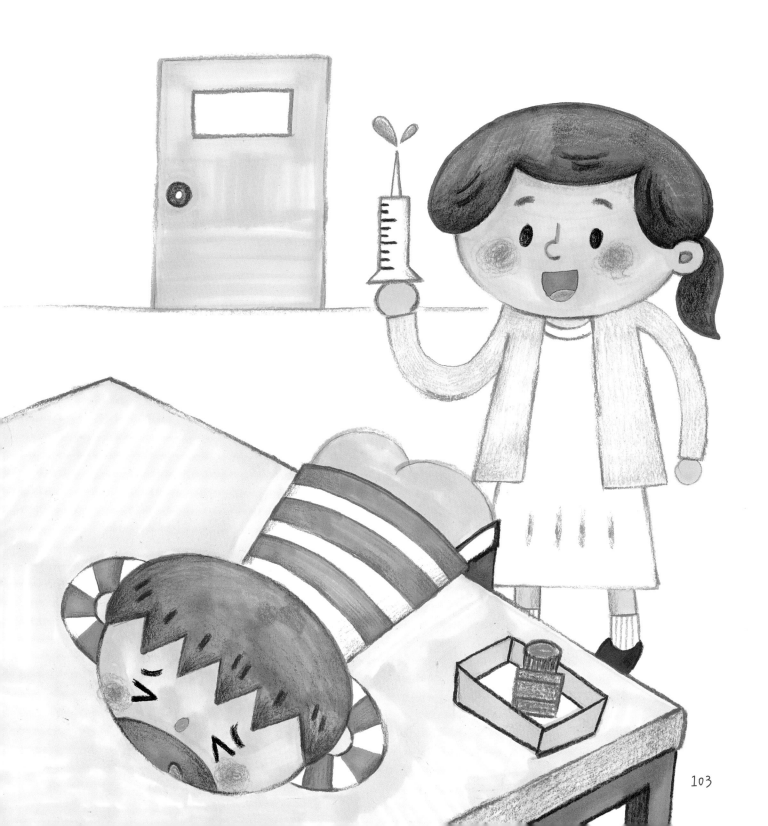

발레리나가 될래요!

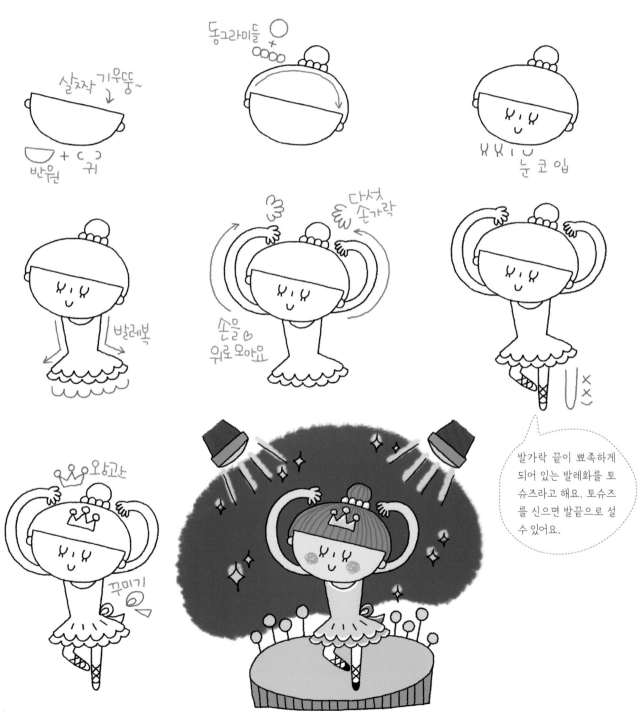

실짝 기우뚱~

반원 + ㄷ ㄱ
귀

동그라미들 + ○

ㅂㅣㅂ
눈 코 입

발레복

다섯 손가락

손을 ♡
위로 모아요

발가락 끝이 뾰족하게
되어 있는 발레화를 토
슈즈라고 해요. 토슈즈
를 신으면 발끝으로 설
수 있어요.

왕관

꾸미기

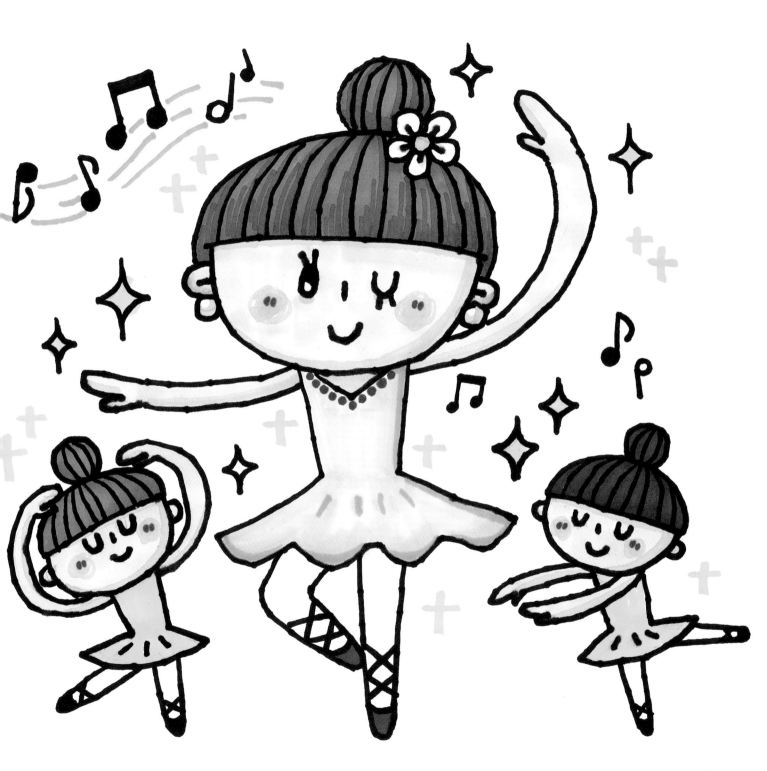

머리 그리기

얼굴

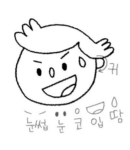

귀

눈썹 눈 코 입 땀

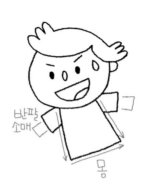

반팔 소매

몸

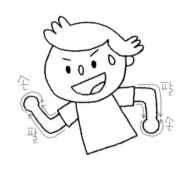

손 팔

팔 손

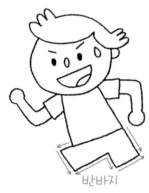

반바지

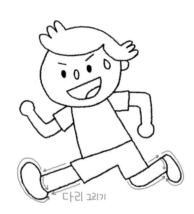

다리 그리기

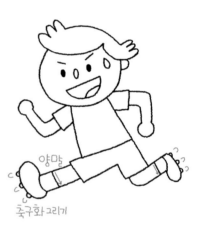

양말

축구화 그리기

동그라미

오각형 꼭지점마다 쭉쭉~

오각형

삐죽삐죽~

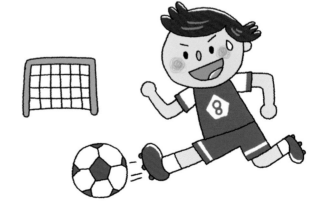

106

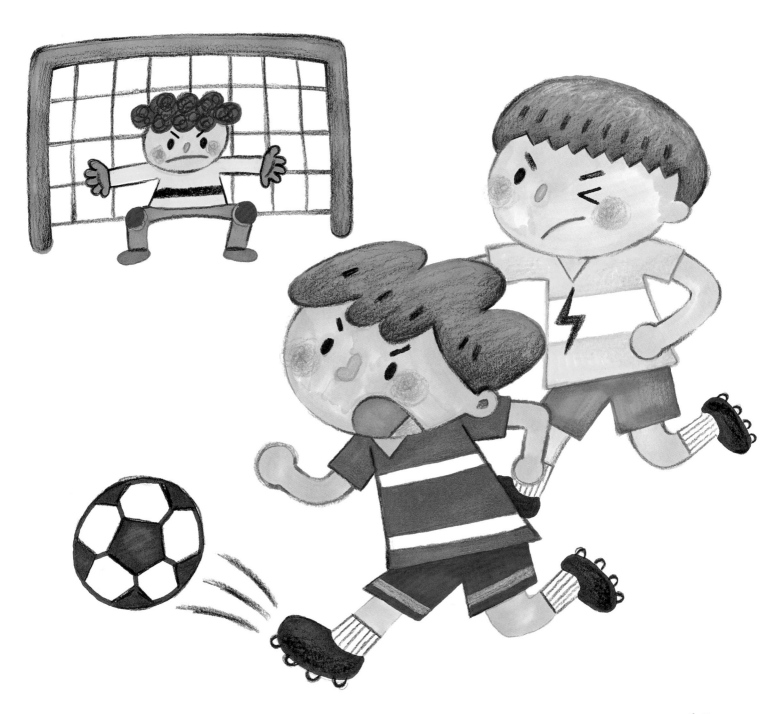

노래하는 상상만 해도 행복해

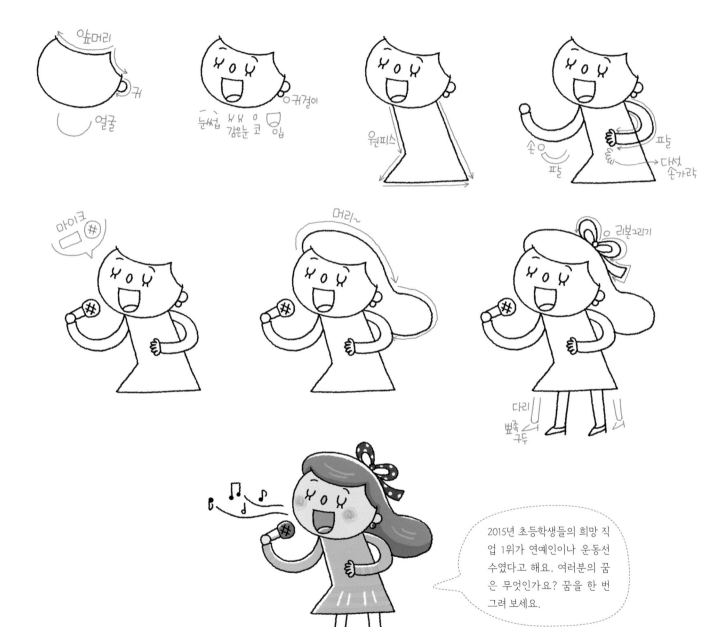

앞머리
귀
얼굴

눈썹 ㅆㅆ 감은눈 코 입 귀걸이

원피스

손 팔
팔 다섯 손가락

마이크 #

머리~

리본그리기

다리
뾰족 구두

2015년 초등학생들의 희망 직업 1위가 연예인이나 운동선수였다고 해요. 여러분의 꿈은 무엇인가요? 꿈을 한 번 그려 보세요.

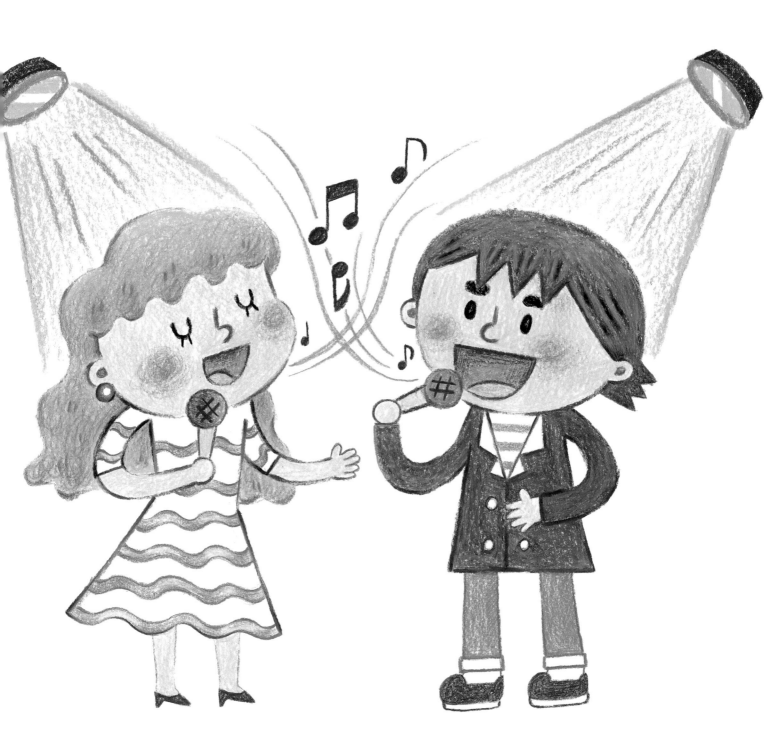

part 5

동화 속 친구들

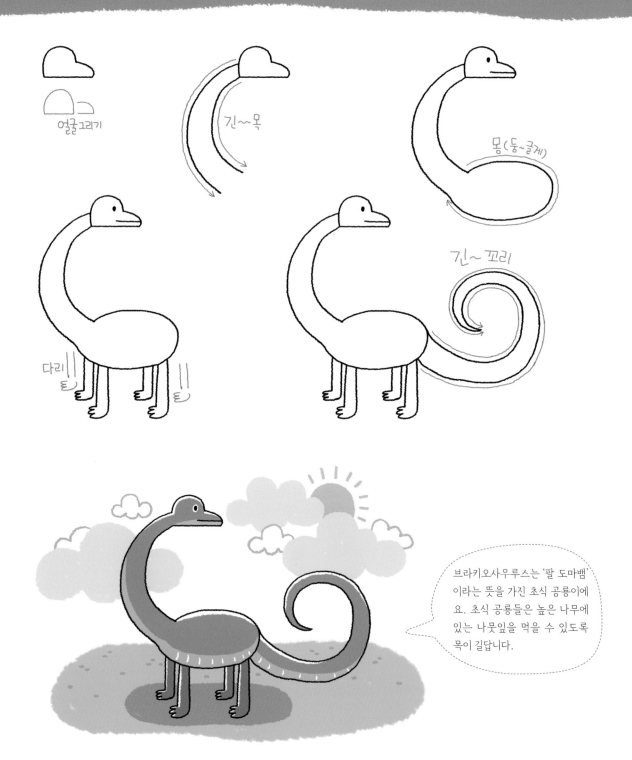

얼굴그리기

긴~~목

몸(둥~글게)

긴~꼬리

다리

브라키오사우루스는 '팔 도마뱀'
이라는 뜻을 가진 초식 공룡이에
요. 초식 공룡들은 높은 나무에
있는 나뭇잎을 먹을 수 있도록
목이 길답니다.

브라키오사우루스와 스테고사우루스

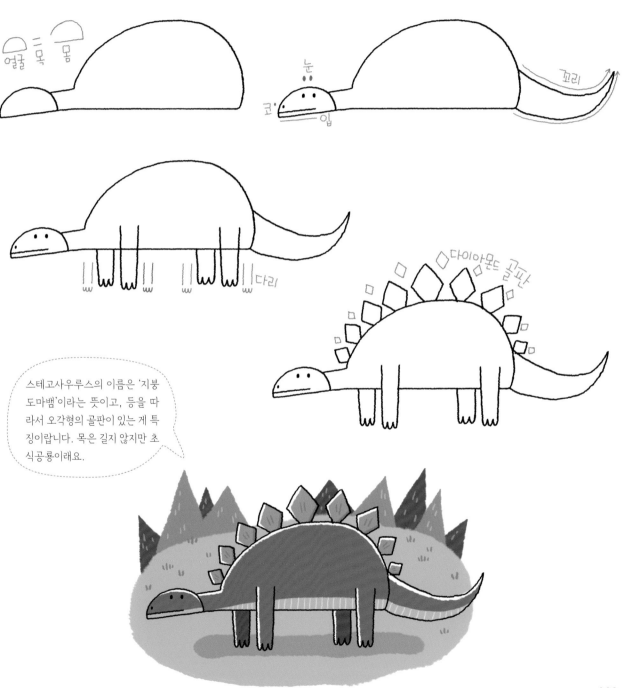

얼굴 = 목 = 몸

눈
코 · 입
꼬리

다리

다이아몬드 골판

스테고사우루스의 이름은 '지붕 도마뱀'이라는 뜻이고, 등을 따라서 오각형의 골판이 있는 게 특징이랍니다. 목은 길지 않지만 초식공룡이래요.

쥬라기 공원으로 떠나자!

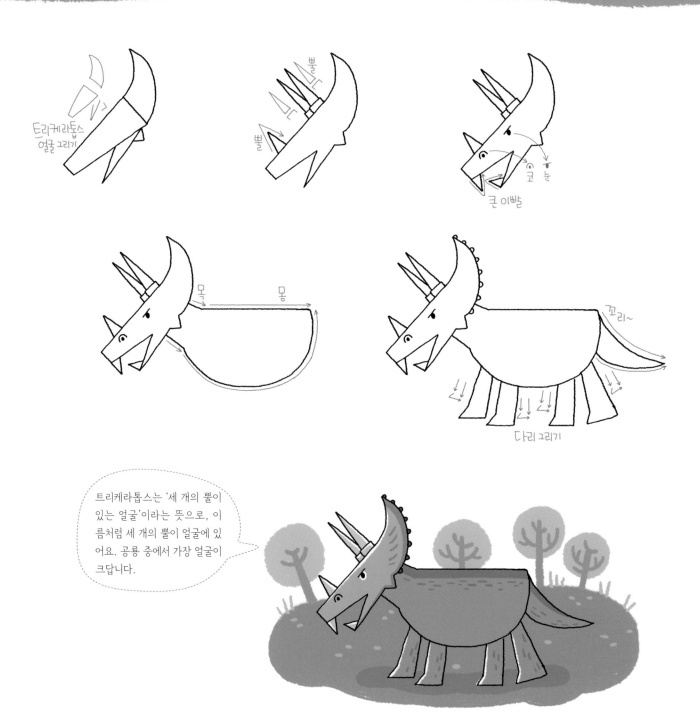

트리케라톱스
얼굴 그리기

뿔

뿔

뿔

코 눈

큰 이빨

목 몸

꼬리~

다리 그리기

트리케라톱스는 '세 개의 뿔이 있는 얼굴'이라는 뜻으로, 이름처럼 세 개의 뿔이 얼굴에 있어요. 공룡 중에서 가장 얼굴이 크답니다.

트리케라톱스와 티라노사우루스

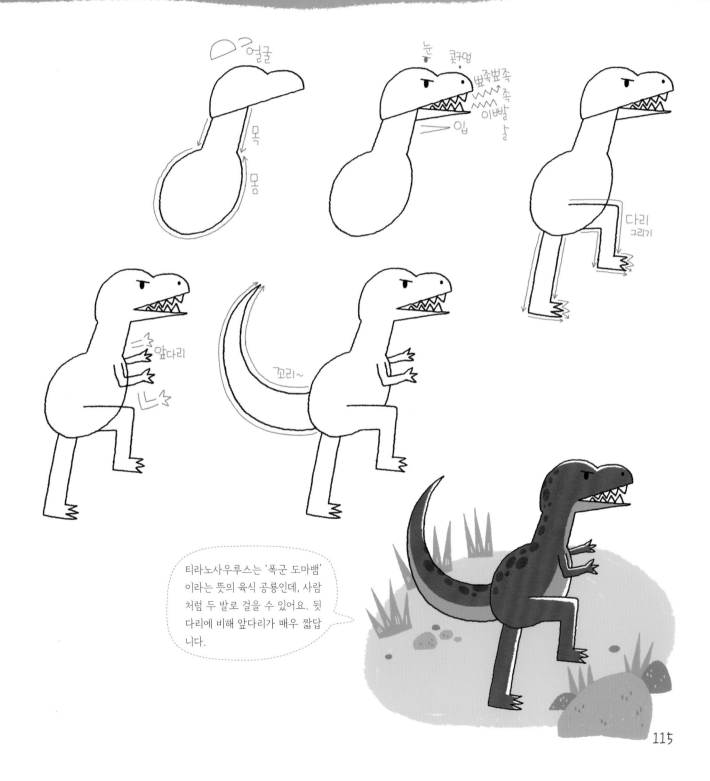

얼굴
목
몸

눈 콧구멍
뾰족뾰족족
이빨
입

다리
그리기

앞다리

꼬리~

티라노사우루스는 '폭군 도마뱀' 이라는 뜻의 육식 공룡인데, 사람 처럼 두 발로 걸을 수 있어요. 뒷 다리에 비해 앞다리가 매우 짧답 니다.

115

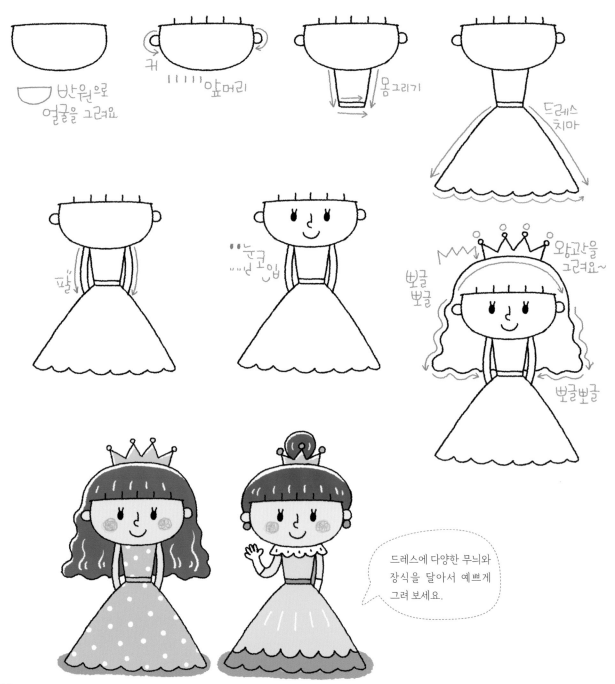

반원으로 얼굴을 그려요

귀

ㅣㅣㅣㅣㅣ 앞머리

몸그리기

드레스 치마

팔

눈코입

뽀글뽀글

왕관을 그려요~

뽀글뽀글

드레스에 다양한 무늬와 장식을 달아서 예쁘게 그려 보세요.

116

망토 두른 왕자

반원 얼굴

귀 ㅣㅣㅣㅣㅣ 앞머리

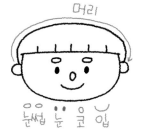
머리
눈썹 눈 코 입

허리띠 옷

팔 손 견장

발 신발

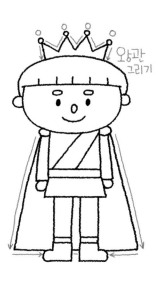
왕관 그리기

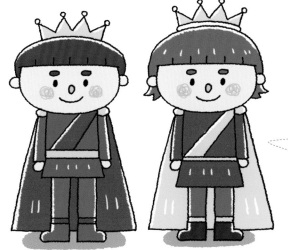

여러분이 본 동화책 속의 왕자님은 어떤 모습을 하고 있나요? 멋지게 말을 타고 있나요? 공주님과 춤을 추고 있나요? 동화를 보고 한 번 그려 보세요.

이상하고 아름다운 도깨비 나라

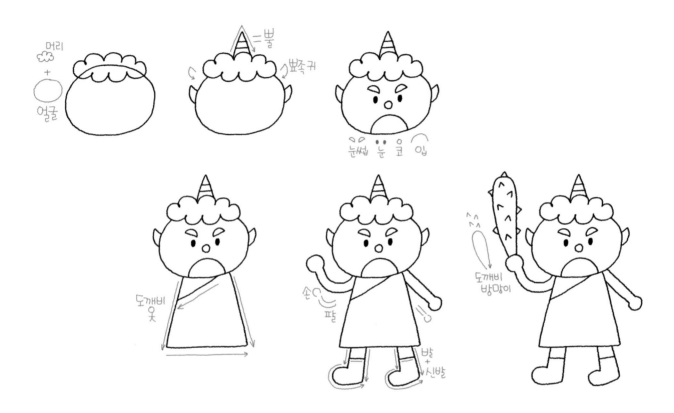

머리
+
얼굴

뿔
뾰족귀

눈썹 눈 코 입

도깨비
옷

손
팔

발
+
신발

도깨비
방망이

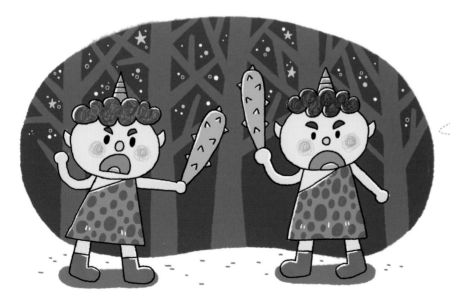

우리나라 전래동화 속 도깨비들은 대개 머리에 뿔이 하나 있고, 도깨비 방망이를 들고 있어요. 그런데 이런 외형적인 특징은 일본의 도깨비인 '오니'에서 온 거라고 해요.

소원을 들어 주는 램프의 요정

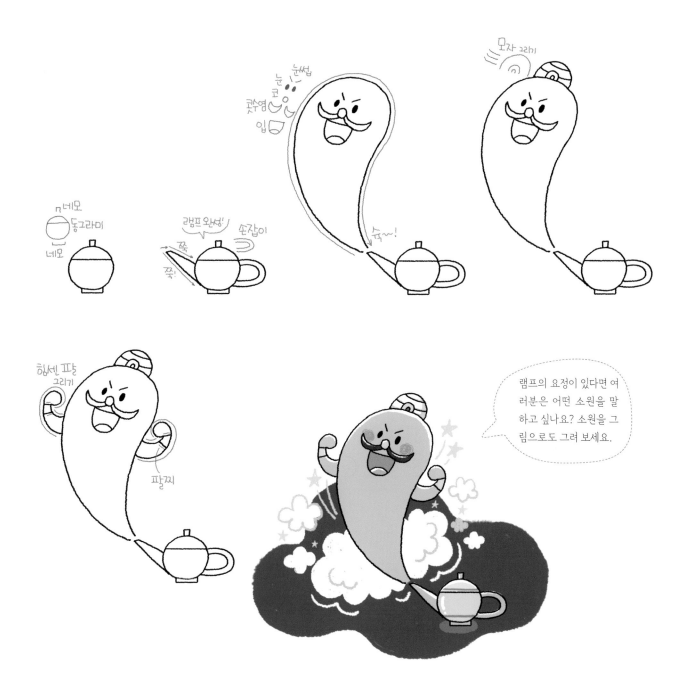

눈썹
눈
코
콧수염
입

ㅁ네모
동그라미
네모

모자 그리기

램프 완성!
손잡이
쭉
쭉

슉~!

해선 팡 그리기

팔찌

램프의 요정이 있다면 여러분은 어떤 소원을 말하고 싶나요? 소원을 그림으로도 그려 보세요.

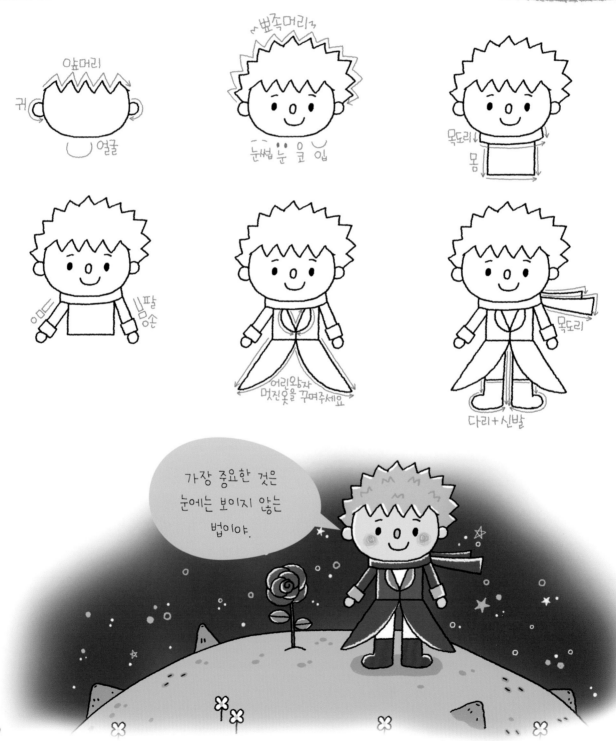

가장 중요한 것은
눈에는 보이지 않는
법이야.

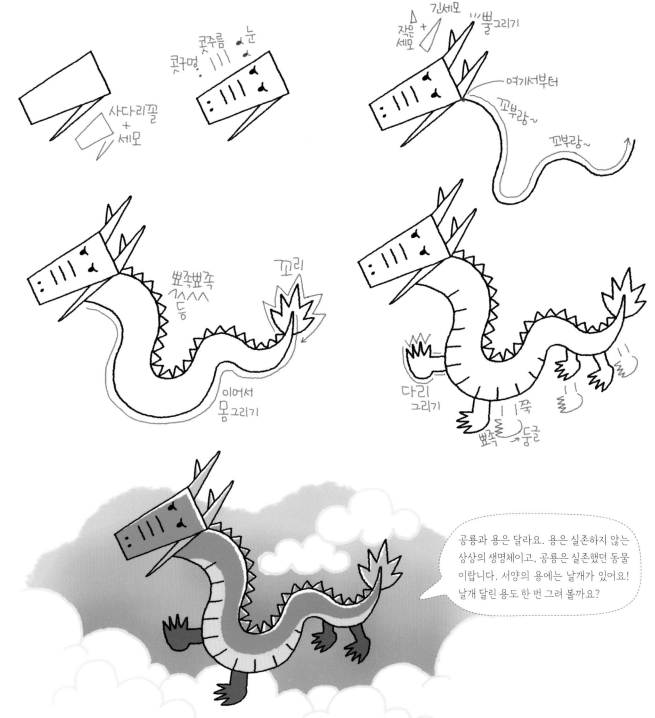

공룡과 용은 달라요. 용은 실존하지 않는 상상의 생명체이고, 공룡은 실존했던 동물이랍니다. 서양의 용에는 날개가 있어요! 날개 달린 용도 한 번 그려 볼까요?

뿔이 하나, 유니콘

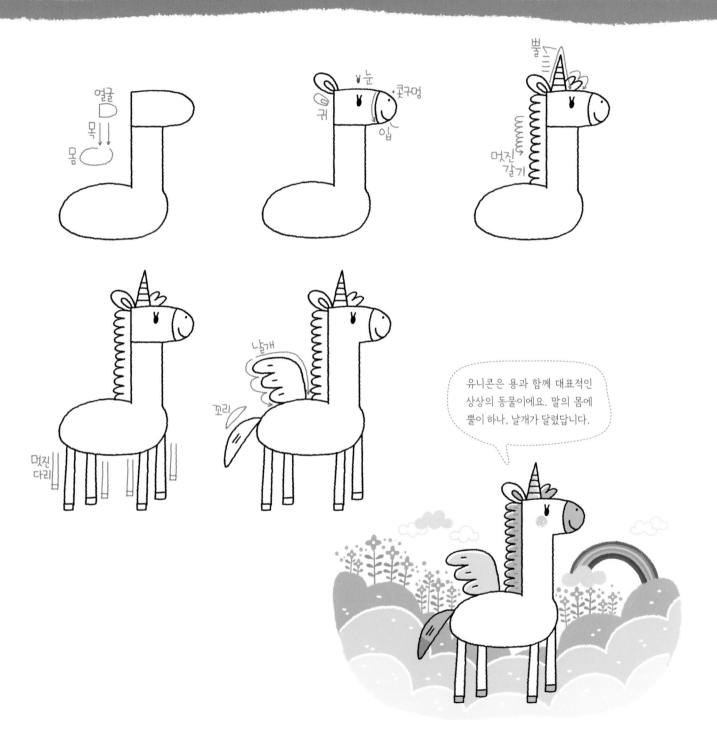

얼굴
목
몸

눈
귀
콧구멍
입

뿔
멋진
갈기

멋진
다리

날개
꼬리

유니콘은 용과 함께 대표적인
상상의 동물이에요. 말의 몸에
뿔이 하나, 날개가 달렸답니다.

숲 속의 꼬마 인디언

머리띠
귀
반원
얼굴

머리띠 무늬
깃털

뽀글뽀글 머리
눈 코 입

몸
허리띠
나뭇잎
치마

손 팔
다리
그리기

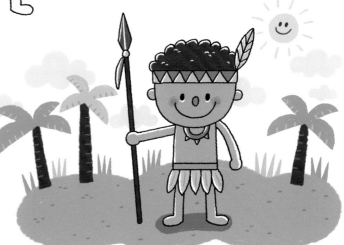

인디언은 아메리카 대륙의 원주민을 일
컫는 말이에요. 콜럼버스가 아메리카
대륙을 발견했을 때 인도인 줄로 잘못
알고 '인디오'라고 불렀던 것에서 '인디
언'이라는 말이 유래되었는데, 미국 본
토에서는 잘 쓰지 않는 말이랍니다.

바다의 무법자, 해적

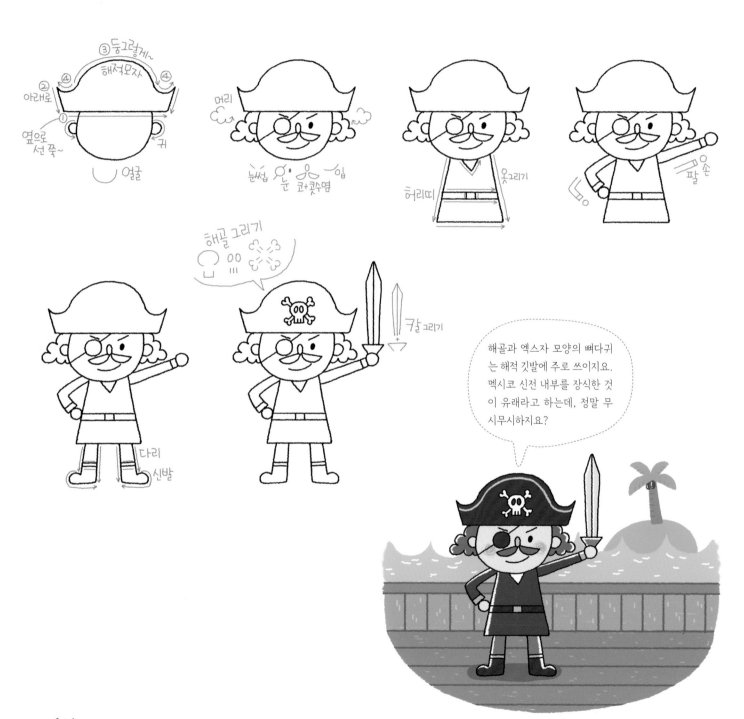

③ 둥그렇게~
해적모자
④
② 아래로
옆으로 선 쭉~
귀
얼굴

머리
눈썹 눈 코+콧수염 입

옷그리기
허리띠

팔 손

해골 그리기

다리
신발

칼 그리기

해골과 엑스자 모양의 뼈다귀는 해적 깃발에 주로 쓰이지요. 멕시코 신전 내부를 장식한 것이 유래라고 하는데, 정말 무시무시하지요?

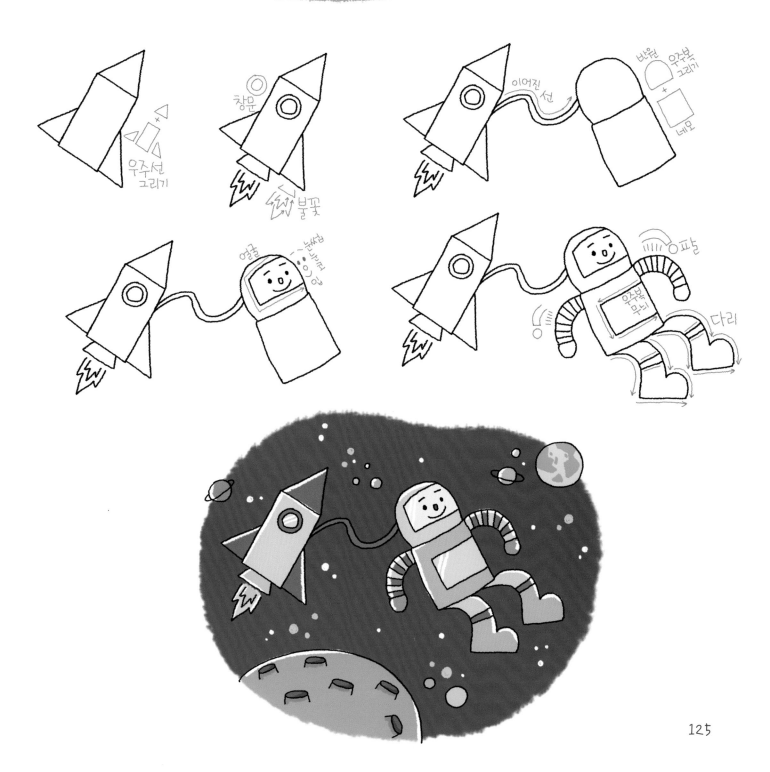

우주선 그리기

창문

불꽃

이어진 선

반원

우주복 그리기

+

네모

얼굴

눈썹눈코입

팔

우주복 무늬

다리

토끼를 그리고 싶다고요? 탈것이 없다고요?
〈세상에서 제일 쉬운 그림 그리기〉를 함께 보면
더욱 다양한 그림을 그릴 수 있답니다.

어떤 재료로 그릴까요? • 동그라미 세모 네모로 그리기

 part 1 사람

동글동글 얼굴 • 씩씩한 남자아이 • 사랑스런 여자아이 • 엄마가 제일 좋아

아빠가 제일 멋져 • 귀염둥이 내 동생 • 하하 할아버지 • 호호 할머니

삼촌은 요리사 • 자야 할 시간이에요 • 코트 입은 소녀

 part 2 동물

강아지는 내 친구 • 달려라! 고양이 • 아기 돼지 삼형제 • 히이히잉 말 나가신다

봄날의 곰 • 여우야 여우야, 뭐하니? • 소풍 가는 토끼 자매 • 끼리끼리 코끼리

하마는 첨벙첨벙 물놀이 중 • 연못 위의 개구리

꼬꼬댁~ 아침이에요 · 부엉이는 밤이 좋아 · 가장 예쁜 물고기를 찾아라!
상어와 고래 중 누가 더 무서울까? · 발이 많은 오징어와 문어
영차영차 개미, 대롱대롱 거미 · 나비야, 안녕? · 멋쟁이 무당벌레 · 가을 하늘에 잠자리

part 3 식물

새콤달콤 과일 친구들 · 채소를 먹으면 건강해져요 · 사랑을 전하는 장미
꽃에 물 주기는 내가 할게요! · 해와 닮은 해바라기 · 나무야 나무야

part 4 탈것

부릉부릉 자동차 · 버스와 택시, 같이 타요 · 애앵애앵 소방차 출동! · 앰뷸런스야, 고마워
바다 위엔 배, 바닷속엔 잠수함 · 구름 위를 나는 비행기
헬리콥터의 프로펠러는 빙글빙글 · 날쌘돌이 오토바이 · 칙칙폭폭, 기다란 기차
우주선을 쏘아 올리는 로켓

part 5 상상 나라

귀여운 고깔모자 요정 · 로봇아, 놀자 · 인어공주와 함께 수영을
신 나는 피에로 · 공룡이 다시 살아온다면?
세모, 네모로 지은 공주의 성 · 외계인은 어떻게 생겼을까?

매일 같은 그림만 그리는 아이를 위한

세상에서 제일 즐거운 이야기 그리기

ⓒ원아영 2016

초판 1쇄 발행 2016년 3월 4일
초판26쇄 발행 2023년 5월 8일

지은이 원아영

펴낸이 김재룡
펴낸곳 도서출판 슬로래빗

출판등록 2014년 7월 15일 제25100-2014-000043호
주소 (04790) 서울시 성동구 성수일로 99 서울숲AK밸리 1501호
전화 02-6224-6779
팩스 02-6442-0859
e-mail slowrabbitco@naver.com
인스타그램 instagram.com/slowrabbitco

기획 강보경 **편집** 김가인 **디자인** 변영은 miyo_b@naver.com

값 12,800원
ISBN 979-11-86494-14-1 13650

「이 도서의 국립중앙도서관 출판시도서목록(CIP)은 서지정보유통지원시스템 홈페이지(http://seoji.nl.go.kr)와 국가자료공동목록
시스템(http://www.nl.go.kr/kolisnet)에서 이용하실 수 있습니다. (CIP제어번호 : CIP2016004077)」

—